此书献给热爱设计专业的同学们

代　序

　　"代序"同"序"的区别在于"代"。这套丛书从酝酿、策划到首批书籍出版有它不同寻常的背景、动机和"出炉"过程，故将其"出炉"的背景和过程代为序。

　　时下，中国的设计教育进入了一个空前发展的历史阶段，她在给我们带来好运的同时也带来了许多困惑和忧虑：从教育观念的转变到教学体制的变革，从大规模扩招到教育质量的下滑，从教师水平的下降到学生素质的参差不齐……，这是我们必须面对的现实问题。同时，各院校又有各自不同的难题：有的忙于新办专业的基本建设，有的为急于缓解因扩招带来的重重压力，还有的全力以赴为申报博士点、硕士点东奔西跑……，但也有一些院校将重心放在教学改革和稳定提高办学水平和办学质量上。勿须质疑，教学改革是当前教育战线的主旋律，可喊唱的不少，实实在在推进的并不多。好大喜功、急于成名的浮躁学术风气渐渐盛行起来。教育工作百年树人，欲速则不达，需要时间来积累，这样简单的道理如今也遭到怀疑——有的学校连一届学生还没毕业，就宣称自己的办学观念如何先进，教学质量如何之好。他们将大量的精力都放到如何"包装"和如何"打造"上。

　　去年初夏，在北京百万庄一个咖啡馆里，老朋友李东禧先生以他职业编辑人的敏锐看到艺术设计教育所面临的问题和隐匿的机遇：针对当前艺术设计教育改革和实践，收编和出版一批来自教学改革第一线的教学成果，尤其是课程改革实践成果，这对当前设计教育的改革和探索有着积极的现实意义。在李先生和中国建筑工业出版社有关领导的热心关照下，经过一段时间的酝酿，在江南大学设计学院牵头下，由华东地区几所名校教师成立了丛书编委会，第一批书目定为五本，由来自三所不同院校教师编写。此间两次学术会议更加印证了我们推出该套丛书的现实意义，一次是去年初秋在清华美院召开的"全国高等艺术设计院校视觉传达课程改革研讨会"，会议的规模虽然不大，活动也不张扬，但与会者都感到它的现实意义所在，对于教学第一线的教师来说最关心的不再是什么观念上的问题，而是教学内容和方法的实质性改革；第二次也是去年秋在南京艺术学院召开的"全国高等艺术院校学分制改革研讨会"，这次会上除了就如何推行学分制的改革进行了广泛交流外，引起大家关注的是"设计学院课程课题作品展"。我们认为再先进的教学观念再合理的教学机制，最后都必须在具体的教学内容和教学方法上得到体现。这也是我们打算出版这套丛书最基本的一个出发点，同时，本丛书着重体现以下三个特点：1.提倡教学观念的转变，强调课程内容的新颖性和时代特征；2.放弃目前的课程名称与结构形式，打破传统教学过多强调概念和灌注式的教学，注重课程的实验性和原创性，激发学生主动学习的兴趣，通过课程的过程来展开教学。3.在注重原理性教学基础上，拓宽视野，融会贯通，强调学生的理解力、分析力和创造力。

　　这套丛书不仅是几本书的编写，而是数门典型课程的实验过程，它同一般大而全的专著型教材不一样，既包含必备的专业知识点，同时又必须针对课程教学的进程、时段等来展开，有较强的操作性。另外，参与编写工作的所有教师都有十几年以上的教学经历，选择的课目也具有代表性。当然，课程改革是一个循序渐进的过程，要不断地通过教学实践加以验证。我们希望这套丛书的面世能更好的增强同行之间的广泛交流，并欢迎更多的兄弟院校和热心于课程教学研究的老师共同参与，将这套丛书继续编写下去，为我国的艺术设计教育改革和实践做些实实在在的工作。

<div style="text-align:right">

《高等艺术设计课程改革实验丛书》编委会

执笔　叶苹

2003年8月

</div>

高等艺术设计课程改革实验丛书　　　　　　　　　　　・叶苹 著

中国建筑工业出版社

展现的艺术
展 示 原 理 教 程
The Art of Show

CONTENTS 目录

代　序
前　言 5

第一讲　话起天坛／展现原理 7
1　话起天坛／展现行为 8
2　事件与围观／展现的行成 10
3　古老摊市／朴素的商业展示 12
4　三尺手卷／打开的艺术 14
5　大地红伞／广义的展现 16
　　第一单元：课题设计：体察展现 18
　　学生作品展示 19

第二讲　老子与器／空间原理 29
1　老子与器／辩证空间 30
2　情侣的雨伞／积极空间与消极空间 ... 31
3　容器和蜂巢／功能空间与结构空间 ... 32
4　步移景异／四维空间 35
5　旗动心动／心理空间 36
6　跟着感觉走／行为空间 37
7　围而分之／空间限定与区隔 38
8　展示的舞台／浏览空间 42
　　第二单元：课题设计 46
　　学生作品展示 47

第三讲　托的艺术／道具原理 53
1　托盘和水果／承载道具 54
2　透明的匣子／贮藏道具 56
3　独角戏／陈述道具 58
4　托的艺术／表现道具 60
　　第三单元：课题练习 62
　　学生作品展示 63

第四讲　把故事戏说／展现的艺术 ... 81
1　系统化展示／传达的艺术 82
2　集合化展示／包装的艺术 84
3　形象化展示／广告的艺术 86
4　体验化展示／触感的艺术 88
5　戏剧化展示／逐梦的艺术 90
　　第四单元：课题设计 94
　　学生课题展示 95

鸣谢 120

PREFACE 前言

两年前我写过一篇短文,就展示设计课程教学提出了两个问题,一是:展示设计学科的知识结构同目前艺术设计专业设置的矛盾。展示设计学横跨空间、道具、视觉传达等诸多领域,要说设计学科的交叉性,展示设计应该最具有代表性。但目前设计专业更多趋向纵向领域的设置和分类。因此作为一门单一的课程教学,现有设计专业的选修课程安排都有其局限性。二是:课时量与课程内容的矛盾。一门专业课程所安排的课时与学分不会太多,但展示设计学科内容涵盖范围很广,从空间原理到视觉原理,从技术到材料,从设计到表现,如果要系统深入地把握其专业理论和技能是不可能的。因此,本人在多年的教学和思考上提出了展示设计课程作为一门单独课程的开设应该将重点放在展示设计的原理性上的教学观点,即强化四大基础原理的教学和实践,淡化各类涉及面广,专业性过强的专题设计,如博物馆设计、博览会设计、商业陈列设计等等。本书的副标题定名为"展示原理教程"就是在立足展示设计四大基础原理教学的课程实践上编写出来的。这四个基础原理分别按四个单元五周时间来进行,首先是展现原理,它包含了展现行为的形成动机、形成条件和形成过程,同时从人类展示活动的历史来分析展现原理的形成机制。第二、第三是构成展示活动的空间原理和道具原理。通过这两个单元的学习和课题的分解练习,使学生掌握展示设计的最基本的物化技能。最后是强调系统化、整合化和戏剧化的艺术原理。通过两周的学习和一个主题性的典型课题的创作设计,提高学生从原创到系统策划再到深入设计的综合能力。

中国的展示事业和展示设计教育随着中国的国际化交流日益扩大呈现出发展的好势头,2010年世界博览会将在上海举办,以此同时中国还将大力发展各类博物馆项目的建设。现在不少院校开始设办展示设计专业,对于象我这样从事了十几年展示专业教学的教师来说是件感到欣慰的事,令人遗憾的是展示设计作为一个独立的专业设置在国家98专业目录里还寻不着,但愿这只是个时间问题。

叶苹
2003年8月于惠山

第一单元
课程目标：

展现原理是展示设计的基础原理之一。通过本单元学习和体察课题的展开去认识、体会和解析展现的行为和动机,从人类各种活动中领悟展现所体现的广泛含义,把握展示艺术形成的条件和形成的规律。

时间：一周

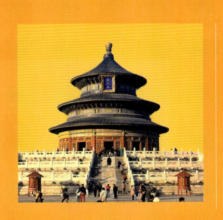

第一讲
话起天坛 / 展现原理

展现行为的根源是满足人类社会交往和沟通的欲望，而展示的本质就是展现行为的更加意图化。

关键词

展现行为　展现的形成　朴素的商业展示　摊市　打开的艺术　意图性　广义的展现

《高等艺术设计课程改革实验丛书》
展现的艺术／话起天坛／展现原理
The Art Of Show

1 话起天坛
展现行为

本书交稿在即，2008奥运会会徽在北京天坛祈年殿揭开了神秘的面纱。五百多年来天坛是中国历代统治阶层举行各种宗教活动和其他仪式的重要场所。长期以来人类为了获得某种精神上的满足，筑起

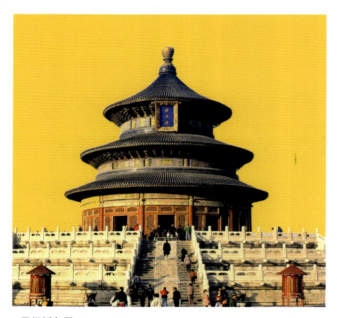

天坛祈年殿

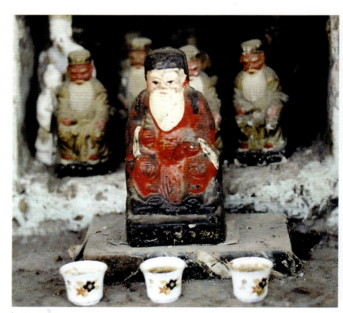

祭拜土地公

相关链接 ≫

● 人们相信鬼神的慰藉。凭借一些祭祀方式获得与天地间的精神交流，满足人们的求愿和还愿的要求，以此实现庇佑的愿望。[1]
● 鄂伦春人将神像装入树皮盒中，悬挂在桦树上，以此祭拜。[2]

《高等艺术设计课程改革实验丛书》
展现的艺术／话起天坛／展现原理

The Art Of Show

神坛，设置神像，祭祀鬼神。这是人类社会展现其精神世界的一种独特方式。也是人类最古老的展示行为。

- 中国传统建筑中的厅堂都具有祭祀的功能，并放置了祭拜用的家具和器物。
- 孔雀展开美丽的翅膀是为了吸引异性的注意，是一种求偶的动机。人类注重仪表，出门前梳理一下，也是想给别人留下一个好的印象。这些行为的动机是基于一种本能的需求。

2 事件与围观
展现的行成

生活中许多围观现象细细分析颇有启发:首先诱发围观的原因多半是突发事件或是奇观的现象;其次,人们围观本身受其好奇心理的驱动;最后随着事件结束和好奇心的满足而散去。从围观现象中我们看

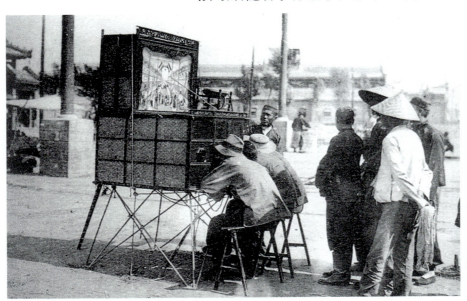

民国时期的街头西洋镜　　　　　　　　　　　　　　　日本古代庙会

相关链接 ≫

- "戏剧是一个当众事件,一种场面或一种显现,试图通过期待的舞台成就来展示。""像竞技活动或杂技一样;完成或看到使人惊异的东西,以满足观者的欲望。"[3]
- "戏剧是事件,是演员与观众的交流,是以演员与观众的共同在场为基础。" [4]
- 西洋镜—无钱买票进戏院的人只能在露天街头看"西洋镜",里边有各国风景和西洋美女生活情形。[5]
- 展现行为的形成是以特定场所和事件为前提;以人的主动参与为必要条件的形成过程。

《高等艺术设计课程改革实验丛书》
展现的艺术 / 话起天坛 / 展现原理

The Art Of Show

出事件、物象是围观的诱因和前提，而围观的人对事物的主动反映和参与导致围观的形成结果。

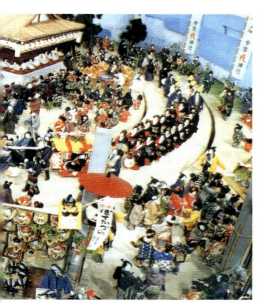

突发事故引来围观

● 一般传播和展现传播以及戏剧表演在传达形成过程中的特征有所不同：

　　A．大众传播　　传者 → 信息 → 受众
　　B．展现传播　　传者 → 展现 ← 受众　　● 表示配合点
　　C．戏剧表演　　演员 → 表演 ← 观众

● 各种展现行为从本能、偶发到有目的、有意图，其本质都是有意和无意的招引和传达某种信息。因此，展示就目的而言是一种传播设计，是以传达招引为主要机能的环境视觉传达设计。

3 古老摊市
朴素的商业展示

人类社会早期的经济活动方式是物与物的交换,人们将货物拿到集市,摆放在摊床上进行买卖交易,这是人类最古老的商业展示。今天,这种古老的买卖方式同样展现出悠久的魅力,从店员到商贩都有

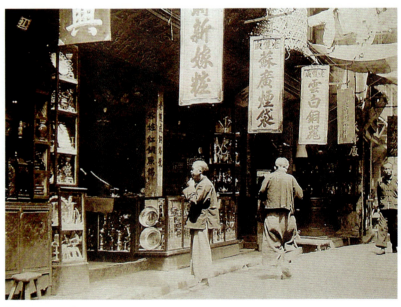

民国时期的店铺

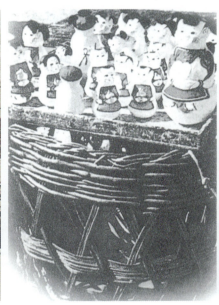

街头卖泥娃娃

相关链接 ≫

● 封建社会就出现了展卖商品的店铺和用来招揽顾客的幌子。民间商贩的货郎担,赶集农民用的箩筐都是最简朴实用的展具。

《高等艺术设计课程改革实验丛书》
展现的艺术／话起天坛／展现原理
The Art Of Show

一套陈列摆放货物的技巧，比如好看的、个大的朝外摆，讲究一个"卖相"。

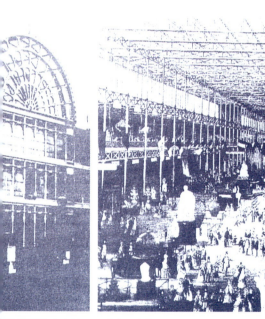

届世界博览会会馆——"水晶宫"

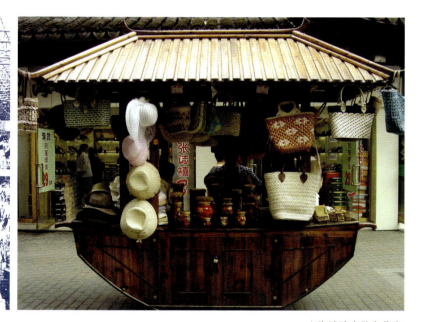

上海城隍庙的杂货亭

● 1851年第一届世界博览会在伦敦举办，人类的商业展示活动进入了大型化、国际化和科技化的新时期，标志着现代展示业的兴起。

4 三尺手卷
打开的艺术

中国传统书画的装裱与收藏有着极其独特的方式：收藏时卷起，观看时再展开挂上。这"一卷一开"从本质上体现了展现的动作状态。我们日常生活中许多用具如包装盒，工具箱等都是展现动作原理的最佳运用。

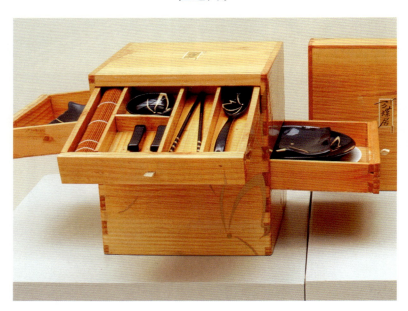

相关链接 >>

● 汉语中的"展"为"翻动"、"伸张"之意，而"示"有"启示"、"演示"等含意。

● exhibit／源自拉丁语 ex- 出来 +habere 有。原义是将自己拥有的东西拿出来，后来引申出展览 vt.展出，陈列 n.展览品，陈列品，展品 v.展示 vt.表现[明]，显示[出]陈列，展览；[罕]公演 vi.开展览会；(产品，作品)展出。

● show／n.表示，展览，炫耀，外观，假装 v.出示，指示，引导，说明，显示，展出，放映 vt.展示，出示；给看／汉语译音"秀"。

《高等艺术设计课程改革实验丛书》
展现的艺术／话起天坛／展现原理
The Art Of Show

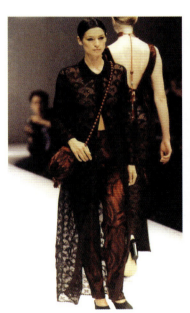

旋开式手机

- display／源自拉丁词 displicare, dis— 打开 + plicare 折叠
vt.陈列，展览，显示 n.陈列，展览，显示，显示器。
- 时装表演是通过人体模特儿这个特殊的载体，穿上各式的服饰在舞台上来回的游动、伸展、亮相，其目的是展现服饰的款形、引导时尚的潮流。

《高等艺术设计课程改革实验丛书》
展现的艺术／话起天坛／展现原理
The Art Of Show

5 大地红伞
广义的展现

　　行为艺术是当代颇受欢迎的一种艺术形式，行为艺术家喜爱用物体来装置作品，强调作品的场所感，80年代曾流行一时的"大地红伞艺术"不仅展现了行为艺术的魅力而且使行为艺术更加贴近百姓民

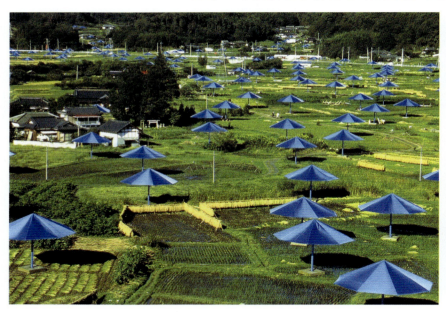
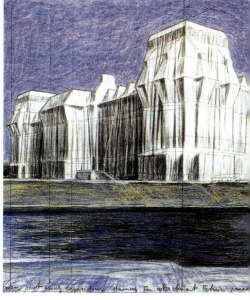

相关链接 ≫
●美国行为艺术家克里斯蒂和他的妻子珍妮·克劳德通过二十四年的游说，终于在1995年6月成功地将一个世纪欧洲冲突的历史见证物德国议会大厦包裹。[6]

《高等艺术设计课程改革实验丛书》
展现的艺术／话起天坛／展现原理
The Art Of Show

众。透过这个现象，我们看到了"展现"显现出的宽泛含义，欣赏到人类基于不同的意图而选择展现这种行为方式所体现的价值。

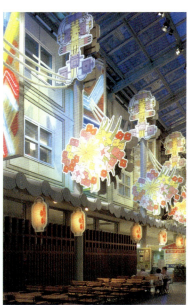

●所谓意图性即目的性，展示的目的概括起来为商业和非商业两大类：

```
商业←                    →非商业
推销 ● 观赏 ● 纪念 ● 教育
物质←                    →精 神
```

索引
[1]《中国民间美术全集／祭祀篇》第 1 页　　潘鲁生
[2]《图腾艺术史》第 15 页　　岑家梧
[3][4]《舞台设计美学》第 10 页　　胡妙胜
[5] 资料来源《老行当》　沈寂、张锡昌
[6] 见《生存互联》——欧美当代行为艺术　马尚

第一单元：课题设计：体察展现

课题：1、"从集市走过"
　　　2、"来自动物园的报告"

内容：在现实中体察展示行为，感触环境场所的展现状态，对展示空间中的尺度、流线以及物与物、物与人之间的互动关系进行观察和分析。

进程：Ⅰ 现场目察　记录
　　　Ⅱ、案头疏理　分析
　　　Ⅲ、发表与讨论

发表：图像　图文　手记　报告和口述

时间：一周

《高等艺术设计课程改革实验丛书》
展现的艺术／话起天坛／展现原理
The Art Of Show

学生作品展示

▎展示设计市场调查报告(3)

▎展示设计市场调查报告(4)

课程＼体察展现
内容＼从集市走过
指导＼叶 苹
学生＼邓 浩

还需留意的是，所售物品的陈列时的颜色搭配对比恰到好处。可以看出摊主是费了一番心思的。

在选用盛放商品的容器上，摊主的选择是明智的，无色半透明的塑料箱，使得顾客觉得既整齐又卫生。

我还在无意中发现，摊主会将成色不错的货品放在摊位的前沿，他们，知道你买不买是另一回事，先吸引你的眼球才是最重要的。

店主知道要营造气氛，平面宣传广告是最好的载体。

如此色彩艳丽的货架，再配上灯光的效果，让那些对从来不拒绝"可爱"的女孩子们流连忘返。

注意这些小挂件没有，店主不会放过每一个展示的空间，既装饰了自己的小店，又吸引了"贪婪"的目光。

▎展示设计市场调查报告(7)

▎展示设计市场调查报告(8)

这是"喜力"的平面广告招贴，店主将它贴在墙壁凸出的两根柱子中间，于是便形成了一个橱窗，加上射灯的照射，气氛，心情……什么都有了。

这位摊主似乎很幽默，或许是因为现在仍有一些上了年纪的人对那个时代有种割不断的情节，总之，将伟人像和其他工艺品摆在一起出售，就能让你多看一眼。

红台布本来就是中国人的最爱，又可以衬出那些小玩意的"高贵"，还需要有别的选择吗？

这些"镀金"的小人，理所应当的被陈列在前排，它们最能反射耀眼的光线，最能吸引你的注意。

酒吧的老板很懂得借鸡下蛋，把酒的促销广告气模当作自己的招牌。在夜晚路灯的照耀下的确能让你产生走进去喝一杯的冲动。

很遗憾，酒吧老板没能好好利用这根电线柱子。这可是一个绝好的信息载体。要是我，我会在它上面作画，怎么扎眼怎么来。

19

《高等艺术设计课程改革实验丛书》
展现的艺术／话起天坛／展现原理
The Art Of Show

课程＼体察展现
内容＼从集市走过
指导＼叶苹
学生＼陈慧婧

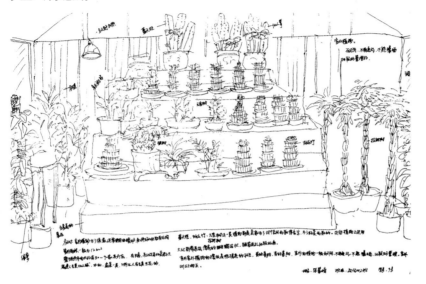

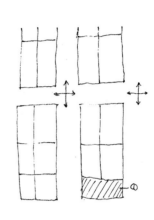

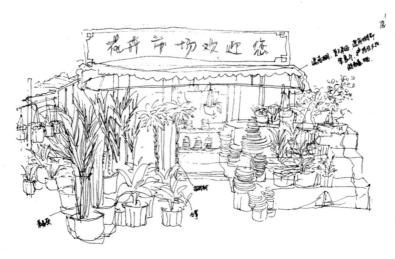

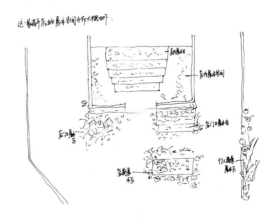

《高等艺术设计课程改革实验丛书》
展现的艺术／话起天坛／展现原理

The Art Of Show

《高等艺术设计课程改革实验丛书》
展现的艺术／话起天坛／展现原理

The Art Of Show

课程＼体察展现
内容＼从集市走过
指导＼叶 苹
学生＼邓 靓

从集市走过

荣巷，在我看来算是一个比较繁杂的集市。略微弯曲的长长小道宽度约6米左右，而两旁的店面面积平均约9平方米。其中以水果店面居多，当然中间也会有冷菜店、布匹摊、副食品以及茶叶店面等。说他繁杂是因为过道挺窄的来往的行人却是络绎不绝，再加上还会有不少人用三轮车推着菠萝、橘子、臭豆腐等不时地出没在这条道上。

一眼望去，前四家水果摊位都比较引人注目，其中有一家在色彩上略胜其他几家。首先，这家总会进一些外国水果，个头比同类水果大，颜色也就相对丰富起来，相互映衬突显新鲜。当然越是新鲜的水果往往都是放在最惹眼的中间部位。但香蕉、西瓜这类体积比较庞大的水果会放在某个角上。有趣的是摊主们有的会在顶上吊挂一串光滑的鲜黄的假香蕉，这样的展示使想买香蕉的客人老远就能看到这个摊位是有香蕉卖的，类似的还有葡萄。既节约空间又达到了招揽的目的。

水果的摆放位置都是按种类以方块形排布。也只有这种划分才是最有效的也是最合理的利用了空间。对于摊主而言，本来店面就小，根本没有多余的空间摆弄花样，因此归整节约空间是十分必要的。

从下面这张图可以看到整个摊位呈块状阶梯形排布。这样排布的好处有三，一就是前面提到的节约空间，大家应该都明白斜切面大于水平面的道理。二是美观、清楚，给人一目了然之感。三是方便顾客挑选，总要拿动，这样不容易撞伤。

集市并不是超市，跟那些高档的品牌店更是不能比较，但它有着自身的特色。它热闹、熟悉、提供的物品都是人们日常生活中贴切需要的，价钱适中，因此这类展示最注重的就是实用，购买起来方便、快捷。

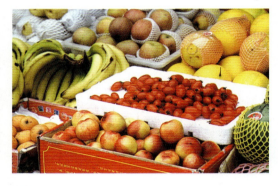

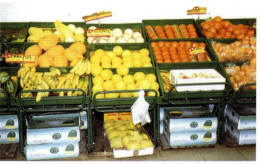

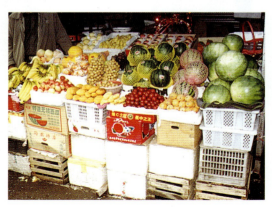

《高等艺术设计课程改革实验丛书》
展现的艺术／话起天坛／展现原理

The Art Of Show

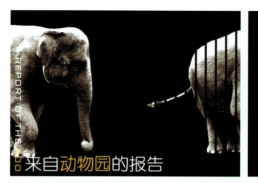

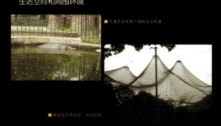

课程＼体察展现
内容＼来自动物园的报告
指导＼叶 苹
学生＼吴锡平

23

The Art Of Show

《高等艺术设计课程改革实验丛书》
展现的艺术／话起天坛／展现原理

课程＼体察展现
内容＼从集市走过——数码港卖场
指导＼叶 苹
学生＼范 梨

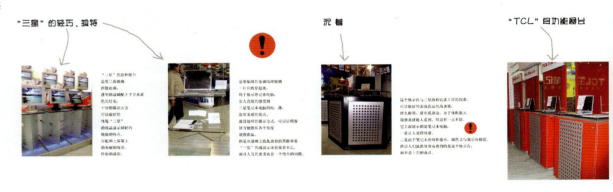

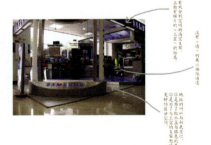

《高等艺术设计课程改革实验丛书》
展现的艺术 / 话起天坛 / 展现原理
The Art Of Show

CANON
封闭的相机

用到了模拟
机示笔记本电脑，
有品科技的感觉
的"感"。
让商品展示更形象生动有趣味。

纸展台

这种展示台的最大优势就是
面积、质量小、可改卷、易搬运、灵活性强，
摆脚随地，制作时间短。
而且颜色鲜艳，远远就能看见，
多增添了一次性的展示。

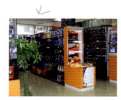

金属展架

这种展架有点像超市的感觉
可适合用于陈列像耳机、鼠标一类的
色彩鲜艳的小商品
用成批陈列的商品总是造一种气势
吸引人们去看

地堆式

随了设计做作精美的展示台外
还有这种既时拼建的地堆
这样的方式，
远远一看就知道是打折的商品
会格外引起贪便宜的人。
而且这种方式实时在告诉你
"跳楼价""大甩卖""我是最便宜"，
受到这种心理暗示外，人们往往会部会产生这样的
从中寻找一些自己好意思用的东西来买的。

● 细节之美

仔细看看了
"三星"标志成
了它的
相节美。

● 不足

(已经在前面讲了)
略

这个就算是
我认为的
数码城
最好的展示设计了。
遗憾
有很多不足
的地方，
似乎还有
很多的不足。
设计水平也不
是人的想象。
(心意意的投入
也不一定是的影响)
只能说
希望中国的
展示设计
越来越时韵!

● 色彩分割

毕竟要做出独有特色
的展示场，是要很限
大的资金的。
所以色彩分割的方法
很适合一些不使用太
多资金装修的商家。
这种依价又实用的方
法是可以对空间通行
了有效的分割。

● 全封闭+
气氛营造

它位于二楼的楼梯口部处，
顾客上楼后就愉上能看见它。
这个卖场的空间分割
方法比较不同，它不像别空间
的感性强。商场将展示场
的周围都封起来了，
只留出入口。
然后用橙黄色的本质地板，
暖黄色的灯，像家里那样一样
的温馨。
而且上题黄色的灯光，
作品出彩着
的家的气氛。
选定了一样封闭的
的房客可能会合适方案，
而且他看出惯了高科技感觉
的展示，对这样温馨，
带点古神感觉的地方，
应该都会有亲切感的吧。

《高等艺术设计课程改革实验丛书》
展现的艺术／话起天坛／展现原理
The Art Of Show

课程 ＼ 体察展现
内容 ＼ 从集市走过
指导 ＼ 叶 苹
学生 ＼ 陈瑾燕

考察地点：荣巷市场（集市）

1、展示行为：我认为展示并不是一件完全"静"的事情与行为，展示不只是展台展厅、灯火、音乐等的作用，还包括人的行为，人们的参与同时也构成了展示的行为（包括卖者和买者两者的行为）

在市场口有一家"蛋糕王"，突然有一天我被那里喧哗的音乐、众多人的围观等所吸引：
①首先是那里的音乐吸引了我的注意力（听觉）。
②众多人的围观，使道路堵塞，还有卖蛋糕人统一的着装（视觉）。
③伸头一看是卖蛋糕的。
④一盘盘新鲜出炉的蛋糕从那个看似非常专业的烤箱中被取出。
上述几种行为均属于展示行为，其目的很明显就是吸引顾客注意，并对其产生兴趣。而且这家店做到了这一点。

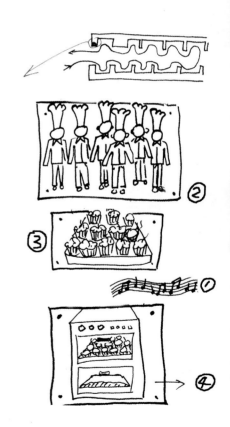

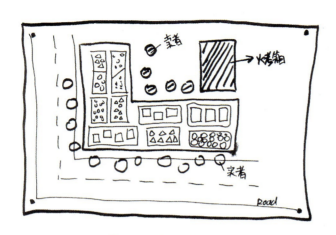

2. 环境场所的展现。

- 定做店露天经营，邻街而建，来往车辆多，有时尘土飞扬。脏，（足以危及卫生）。
- 只能调剂外在形式，吸引顾客，可以忽视了更长久的（品牌）。
- 地方小，环境差决定了人多时的混乱，（在超市，导向牌，规范柱使人们有意识排队人多也是。）而外在环境时顾忌的影响。

- 展示的蛋糕露天摆设，十分不合适。（超市采取了加层隔离膜，这也就是为什么人们来大超市的货品比较放心的原因，也就是不能对你所作所带来的另一种保障，而在你市就不会走样。）

3. 物与观者。

- 物与观者近距离接触。
- 展台（也就是柜台）与人齐腰部高。

我认为食品的近距离接触不是太好，应为有样品摆放，而在顾客需要时，再拿新鲜的。水果之类可以此种摆设方式。

4. 空间与物。

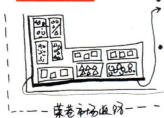

菜巷市场道路

- 货品的摆放按品种分来，主要品（蛋糕之）摆放于显眼之外，也就是面对于菜巷市场道路的一面，平时这里人最多。
- 附带的小产品，在另一侧，这里人太多会造成道路的不通，且不是主要的展示面。

第二单元
课程目标：

空间是构成展示设计的基础原理之二，通过对空间原理的学习和分解练习把握构成空间的基本规律，掌握组织空间、分隔空间的基本方法，增强空间意识，提高对展示空间艺术的认知。

时间：一周

第二讲
老子与器 / 空间原理

展示活动形成的基本条件是具备展示其事物和观看所需的特定场所，即：空间。

关键词

辩证空间　消积空间　积极空间　功能空间　结构空间　四维空间　心理空间　行为空间　空间限定与区隔　浏览空间

《高等艺术设计课程改革实验丛书》
展现的艺术／老子与器／空间原理
The Art Of Show

1　老子与器
辩 证 空 间

　　形形色色的空间概念都可归结到中国古代哲学家老子那段富有辩证哲理的话：捏土造器，其器的本质不再是土，而是当中产生的空间，反之，其器破碎，空间消失，其碎片又返原为土的本质。

相关链接 ≫
●户外演讲人周围集合的人群，产生了以演讲人为中心的一个紧张空间，演讲结束人群散去，这个紧张空间就消失了。[1]
●所谓"空"，是虚无而能容纳之处，就像天地之间那样空旷、广漠，可影响四方无限的延伸扩展。所谓"间"意义为两扇门间有日光照进，即"空隙"、"空当"之意，也有隔开、不连接的意思。[2]

 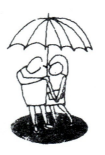

《高等艺术设计课程改革实验丛书》
展现的艺术／老子与器／空间原理
The Art Of Show

情侣的雨伞 2
积极空间与消极空间

 情侣打着雨伞行走在雨中，伞下形成了无雨的空间，收起雨伞，这个有限的空间瞬间消失，溶化在无限的自然空间里，变得无影无踪。同样，当茫茫大海里漂泊的孤舟找到渴望已久的绿洲，心理充满了依靠之感，空间的积极性就在于此。

相关链接 ≫

● 日本建筑师芦原义信用其通俗形象的言语阐释了空间的有限与无限、积极与消极的空间关系："所谓积极空间，意味满足人的意图，是有计划性，就像是向杯子中倒水，水不会从杯子这个框中溢出；而所谓消极空间是指空间是自然发生的，是无计划的，就如把水倒在桌子上，任意扩展开来"。[3]

● 由于被框框所包围，外部空间建立起从框框向内的向心秩序，在该框框中创造出满足人的意图和功能的积极空间。相对地，自然是无限延伸的离心空间，可以把它认为是消极空间。[4]

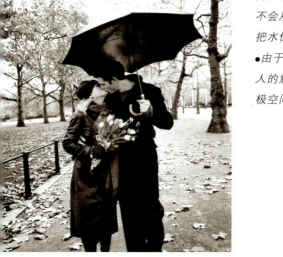

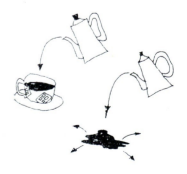

3 容器和蜂巢
功能空间与结构空间

　　从广义的角度看，所有的建筑空间都是一种容器，它不仅容纳物和人，而且为人的活动提供了必须的空间。不同的物需要不同的容器来盛放，不同的功能要求不同的空间尺度、形状和结构，反之，不同的空间结构和组织适应不同的功能需求。大自然中许多物质的结构启发我们对空间形式的创造，蜂巢就是一个非常完善、合理的空间结构形式。

相关链接 ≫

● 容器的功能在于盛放物品，不同的物品要求不同形式的容器，物品对容器的空间形式概括起来有三方面的规定性：
(1) 量的规定性：即具有合适的大小和容量足以容纳物品；
(2) 形的规定性：即具有合适的形状以适应盛放物品的要求；
(3) 质的规定性：即具有适当的条件（如温度、湿度），以防止物品受损害或变质； [5]
● 结构空间的分类是依据建筑技术与材料并结合不同使用功能进行分类，如框架结构、盒形结构、悬挂结构、网架结构、悬索结构和帐篷结构等。[6]

《高等艺术设计课程改革实验丛书》
展现的艺术／老子与器／空间原理

The Art Of Show

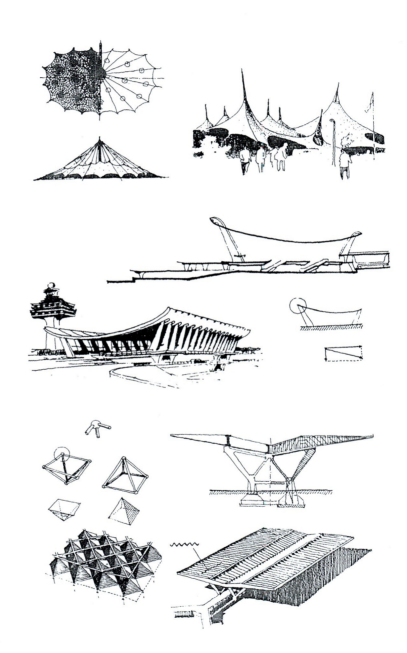

33

《高等艺术设计课程改革实验丛书》
展现的艺术／老子与器／空间原理

The Art Of Show

- 所谓结构，是组成要素之间，按一定的脉络，一定的依存关系，联结成整体的一种框架。[7]
- 鸟笼也是种容器，它同封闭盒子的区别在于具有空间渗透性，是以鸟儿活动的范围来限定空间。
- 功能空间的分类依据不同的用途来划分，如商业空间、住宅空间、演出空间和展览空间等。

步移景异 4
四维空间

人们无论在屋子里行走还是在街道上穿梭，视线随着脚步移动，空间形态不断的变化、转换，这些变化不同的空间形态叠合形成了一个完整真实的空间形象。意大利建筑评论家布鲁诺·赛维在《建筑空间论》一书里大胆的质疑三维的方法去评价建筑空间，提出了空间的四维性，强调用"时间与空间"的观点去观察空间。中国古典园林艺术中称之谓"步移景异"。

用连续画面表现时间运动的橱窗

相关链接 >>

● 从最早的草棚到最现代化的住宅，从原始人的洞穴到今日的教堂，学校或办公楼，没有一个建筑物不需要第四属空间，不需要入内察看的行程所需要的时间。[8]

● 一位画家说到：当我去表现一个盒子或一张桌子，是从一个视点去观看它的。但如果我转动盒子，或是围桌子绕行，我的视点就变动了。要表现每个新的视点上所见的对象，就必须重新画一张透视图。因此，对象的实际情况是不能通过一张三度空间画去表达的，要完全记录下来，必从无数的视点去观看和表现。这种在时间上延续的移位就给传统的三度空间增加了一度新的空间，这就是"时间空间"即"第四度空间"。

● 空间是物质存在的广延性，时间是物质运动过程的持续性和顺序性，两者是不能分开的。空间并不是一个视点所束缚的静的视野，空间的刺激是保持着时差相继延展，其印象要花费时间才能形成。换句话说，空间的经验是运动性的。[9]

5 旗动心动
心理空间

伫立窗口，有一种冲出窗外飞向蓝天的欲望，眼前一堵墙，你会萌发翻越它的冲动。……不同的空间场所给人产生不同的心理感受：长长的走廊给人纵深之感，走进教堂有一种崇高、威严之感，站在广场且显得天宽地阔。……这是物体和空间作用于人的知觉和经验所引起的心理反映，称之谓"知觉空间"或曰"心理空间"。

相关链接 >>

● 所谓心理空间是指内空体或空间体向周围的扩张，是不存在却完全能够感受到作用的空间。实体向周围扩张的原因主要来自内力运动变化的"势头"，《孙子兵法·势篇》中就说："故善战人之势，如转圆石于千仞之山者，势也"。势，是随空间而变化的能量，其作用范围可以用"场"来描述。[10]

● 观看世界的活动被证明是外部客观事物本身的性质与观看主体的本性之间的相互作用。[11]

 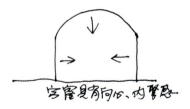

跟着感觉走 6
行 为 空 间

 人在空间中活动受其行为动机、目的和活动性质所决定，而空间的形态、尺度、色彩和光线等诸条件反过来刺激、诱导和影响行为的质量和规律。比如，人们通过吊桥时的行速同在广场上行走的速度是不一样的，因为过桥时的恐惧心理驱使脚步加快，而在宽阔的广场上行走因心绪平静而变得慢起来。

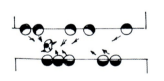
穿越人行夹道

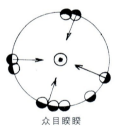
众目睽睽

腹背临空

相关链接 ≫

●人在公共场所的活动内容、特点、方式、秩序受许多条件的影响，呈现一种不定性、随机性和复杂性，即有规律又有偶发性。人的活动规律呈现出群聚性、类聚性、依靠性、从众性等行为规律。[12]

●人们在社会交往活动中其目的效果同交往的尺度关系密切。即所指的习惯距离，具体如下：[13]

类型	距离尺度	适应对象
亲密距离	0～45cm	情侣、夫妻、父子、母女
个人距离	0.45～1.3m	亲朋、好友
社会距离	1.3～3.75m	朋友、同事、邻居、熟人
公共距离	＞3.75m	陌生人等

《高等艺术设计课程改革实验丛书》
展现的艺术／老子与器／空间原理

The Art Of Show

7 围而分之
空间限定与区隔

人们的各种活动应该有特定的空间场所，必须为活动的展开限定和区分空间场所。1.空间限定的形式很多，主要有：围合限定、天覆限定、地差限定和控制限定等。这几种方式分别从上、下、四边向内界定出积极的功用空间。2.空间的区隔是指对已限定的空间进行有计划、有规律的二次或多次分隔和限定。3.空间组合指二个以上相对独立的限定空间有规律的结合架构，形成新的空间形态，如互锁空间，包容空间，还有串形组合，网络组合和中心组合等等。

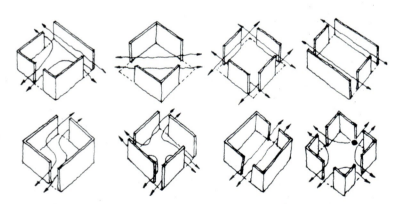

相关链接 ≫

● 围合：具有拥抱、拥合、框架之汇合，驻留凝聚之势。

● 空间设计中，事关了解外墙的材质，从什么距离才能看见很重要。

● 如果隔墙比视线高，空间即被分隔成 A 与 B 两个空间。

● 隔墙若低于视线，A′ 与 B′ 空间在视觉上成为一体。

《高等艺术设计课程改革实验丛书》
展现的艺术／老子与器／空间原理
The Art Of Show

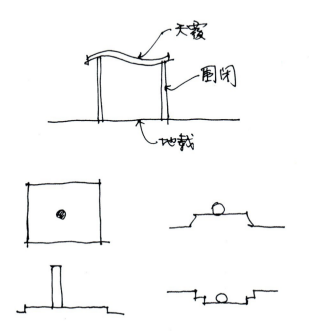

相关链接 ≫

● 地载：具有起伏、下沉之间和平静、和缓之势。

● 天覆：具有飘浮、俯冲，亦有控制、庇护之势。中国的"亭"就是利用天覆限定空间的典型设计。

● 控制：与地载相结合。具有凝聚、挺拔、庄严之势，如雕像、灯塔等（点的控制，实体态势的凝聚）

● 竖断：像闸阀具有阻截分隔作用。竖断分为I型、T型、L型和C型。　[14]

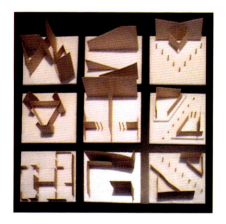
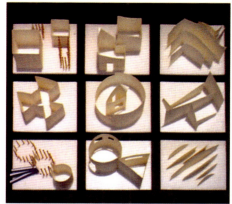

《高等艺术设计课程改革实验丛书》
展现的艺术／老子与器／空间原理

The Art Of Show

● 空间结构的组合方式包括单体的组合和群化的组合：单体组合有接触、包容和互锁等。群化的组合有线性组合，中心组合，网络组合等

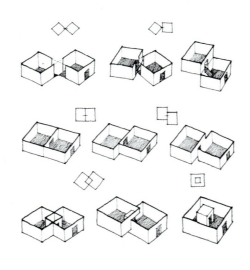

 中心

 串形

 网格

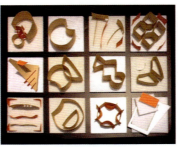 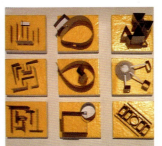

《高等艺术设计课程改革实验丛书》
展现的艺术／老子与器／空间原理
The Art Of Show

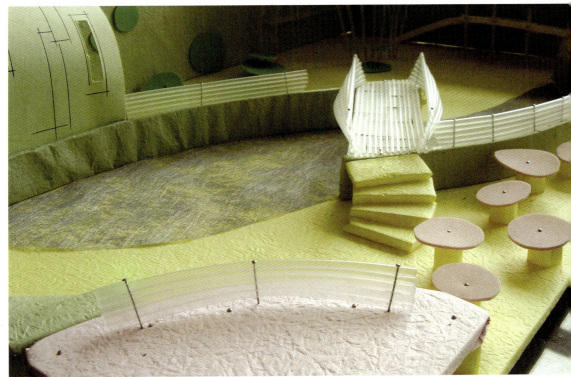

落差限定

串形组合

《高等艺术设计课程改革实验丛书》
展现的艺术／老子与器／空间原理
The Art Of Show

8 展示的舞台
浏 览 空 间

 人们逛庙会、游公园、看画展都是走动中的活动，其空间和场所的条件必须适应和满足这种活动的各种要求。例如必须符合视觉浏览规律的空间尺度和陈列方式，合理的走线布置等。浏览的空间同舞台艺术的观演空间有许多相同之处：角色（演员）、布景和道具就如展物，所不同的是浏览中的观众有时是静态的（停留观看）有时是运动的（边走边看）。

相关链接 ≫

●展示空间分类方法多样，有目的分类、功能分类、规模分类等。

●展示建筑是用建筑的形式长久的固定空间。二次展示空间是指在现成的空间里进行再次空间设计，演示空间是舞台空间的延伸和泛化；流动空间是特指车载的展示空间，这类展车常常采用的是可活动的空间设计。

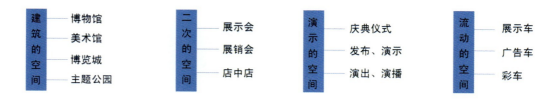

《高等艺术设计课程改革实验丛书》
展现的艺术／老子与器／空间原理

The Art Of Show

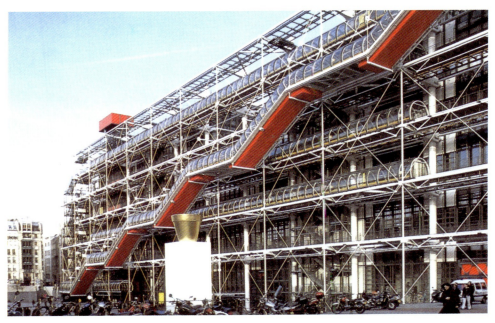

巴黎蓬皮杜现代艺术中心

43

The Art Of Show

《高等艺术设计课程改革实验丛书》
展现的艺术／老子与器／空间原理

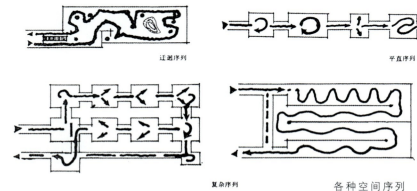

迂回序列　　　　　　　　　平直序列

复杂序列　　　　各种空间序列

相关链接 ≫

● **内容架构与空间组织**：空间的组织是以展示内容和展示对象为依据，并同时考虑现有空间场所的条件，不同的展示内容和不同的空间确定了不同的空间功能的组织。

● **空间组织与浏览动线**：所谓动线也称走线、流线，浏览动线是空间组织的线形化和空间结构的序列化。

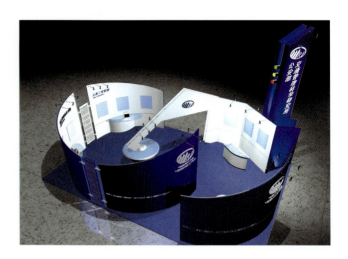
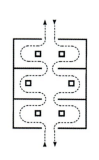

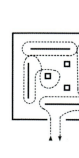

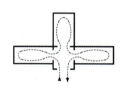

各种走线、流线

●**浏览动线与视觉规律**：浏览的视觉效果和动线的节奏变化同参观者的视野、视角和视点有着密切的关系。因此展示空间的划分、陈列的方式和空间造型的尺度都应考虑到人们在浏览中的视觉感受。

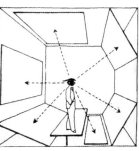

哈巴特·拜亚的视野设计

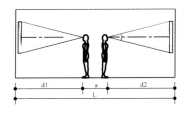

L=a+b　　　　　　　　　　　　L=d1+a+d2

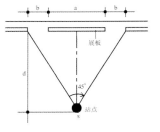

$d=(a/2+b)\tan 67°30'$

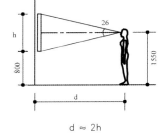

$d \approx 2h$

索引
[1]《外部空间设计》 第1页　　　芦原义信（日）
[2]《空间构成》 第6、8页　　　　辛华泉
[3]《外部空间设计》 第13页　　　芦原义信（日）
[4]《外部空间设计》 第3页　　　 芦原义信（日）
[5]《建筑空间组合论》 第13页　　彭一刚
[6] 相关资料图资料来源《建筑空间组合论》　彭一刚
[7]《建筑外环境设计》 第60页　　刘永德

[8]《建筑空间论》 第13页　　　　布鲁诺·赛维（意）
[9]《空间构成》 第35页　　　　　 辛华泉
[10]《空间构成》 第13页　　　　 辛华泉
[11]《艺术与视觉》 第5页　　　　 阿思海姆
[12]《建筑与环境设计》 第34页　 刘永德
[13]《交往与空间》 第61页　　　　杨·盖尔（丹麦）何人可译
[14]《空间构成》　　　　　　　　 辛华泉

第二单元：课题设计

课题：限定、区隔和组合

内容：
(1) 空间单体组合练习：采用接触、互锁、包容等混合手法进行空间的组合练习，做三个方案。
(2) 空间群化组合练习：采用串联、中心、网络等混合手法进行内空间组合练习，做三个方案。
(3) 空间分隔练习：采用I型、T型、L型和C型等混合手法对内空间进行分隔练习，做三个方案。

要求：
(1) 以上练习均在 12cm × 12cm 的尺寸上进行设计。
(2) 采用泡沫板、吹塑纸（或厚纸板）火柴（或铁丝）材料构成。
(3) 完成后组合粘在一块硬板上（56cm × 38cm）。
时间：一周

指导教师：叶苹　黄秋野　朱琪颖
提供课题作品：江南大学设计学院98级、99级、2000级学生

学生作品展示

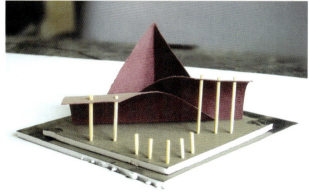

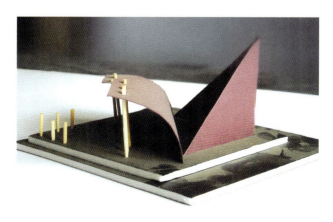

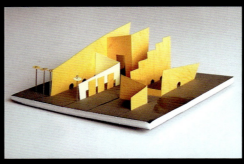
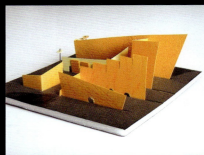

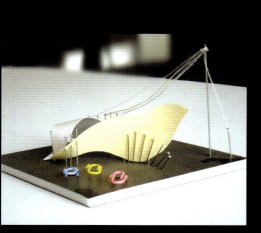

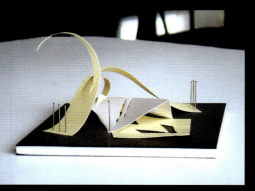

《高等艺术设计课程改革实验丛书》
展现的艺术／老子与器／空间原理

The Art Of Show

《高等艺术设计课程改革实验丛书》
展现的艺术／老子与器／空间原理
The Art Of Show

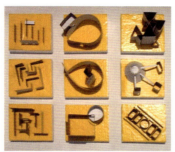
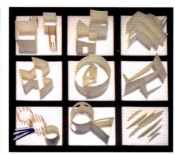
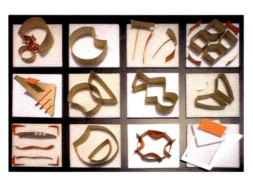
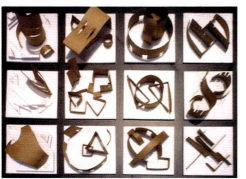
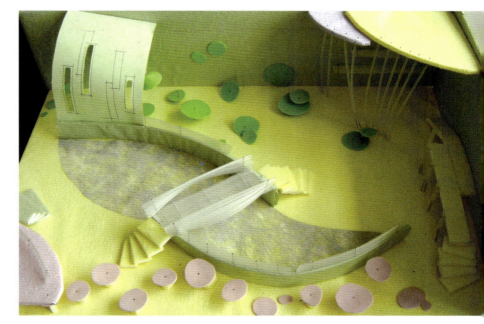

第三单元
课程目标：

道具原理是展示艺术重要的物化原理。通过对构成展示道具的基本形态元素进行分解练习，从功能和艺术两个方面去把握展示道具设计的基本规律和艺术道具的创作手法。为展示艺术设计的深化奠定基础。

时间：一周

第三讲
托的艺术／道具原理

道具一词来自舞台艺术，这里特指展示用具，包括展台、展板、展架和用来表现展示事物的其他器物。展示道具从功能上分为承载性道具、贮藏性道具、陈述性道具和表现性道具四大类别。

关键词

承载道具　贮藏道具　陈述道具　表现道具　台／板／架　置放／挂置／悬置／撑置　模型　托儿

1 托盘和水果
承载道具

茶器上放着托盘,托盘里盛着水果;菜农将箩筐反扣在地,筐底朝上摆着买品,小贩在地上铺块"蛇皮袋"再放上物品,不停的吆喝。这里的托盘,箩筐和"蛇皮袋"都是置放物品的"台"。

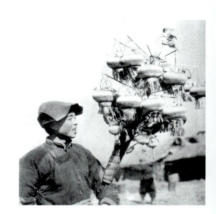

相关链接 >>

● 承载物品的基本构架概括起来有三种元素,就是台、板、架,而依托台、板、架陈列物品的基本方式为放(置放)、悬(悬置)、挂(挂置)和撑(夹置)四种。这三种结构元素和四种陈列方式根据展示的对象不同可以设计出更丰富的造型和陈列方式,例如台就有平台、斜台、错落的台等等,再如夹置有上下夹置、平行夹置和对角夹置等,同时也随着所选用的材质不同其形式更加多样化。

● 台:有台面、平台和舞台之意,所谓"搭台唱戏",先要将台搭好。展台的造型可塑性很大,有形状的变化,大小高底的变化,还有静动的变化等等。

● 板:同台的水平状态不同所谓板以垂直状态体现。板不仅承载主要的图文信息,而且同墙壁相互转换,具有分隔空间,塑造空间之作用。板还有尺度、形状和透与不透的变化。

● 架:架的功能是双重的,一方面作为台与板的支撑骨架;另一方面是一种独立的和灵活多变的展示道具,不仅可悬置、挂置展物,还可以架构形态,塑造空间。

放(置放)　　　　挂(挂置)　　　　悬(悬置)　　　　撑(夹置)

54

《高等艺术设计课程改革实验丛书》
展现的艺术／托的艺术／道具原理
The Art Of Show

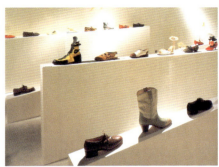

台的运用

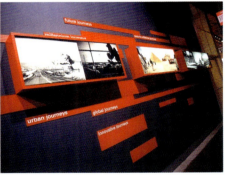

板的运用

架的运用

55

《高等艺术设计课程改革实验丛书》
展现的艺术／托的艺术／道具原理
The Art Of Show

2 透明的匣子
贮 藏 道 具

 日常生活中贮藏用的箱子大多是封闭而看不见内的，展示用的箱子和匣子必须是透明的，其目的很简单，不仅要将展品封闭、保护，而且要看得见，称之为展柜。展柜根据不同用途分为桌柜、立柜、壁柜等，贮藏性道具多用于博物馆展示和商店陈列。

相关链接 ≫

● 桌柜：是置于视平线以下，便于俯瞰展品，适用于一些小型物品的陈列，如珠宝手饰、图书。

● 立柜：另称岛式立柜，观众可从立柜的各个侧面环视展品。立柜的尺度一般较大，适用于偏大的展物。

● 壁柜：顾名释义，为嵌入墙体或靠墙而立的展柜，主要用来陈列和保护一些有特殊要求的展品，如文物、标本之类。

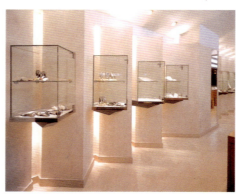
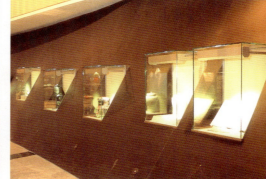

《高等艺术设计课程改革实验丛书》
展现的艺术／托的艺术／道具原理
The Art Of Show

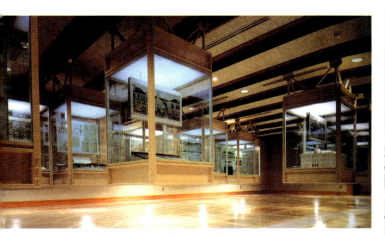
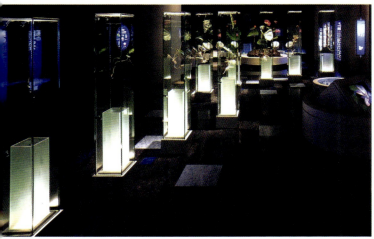
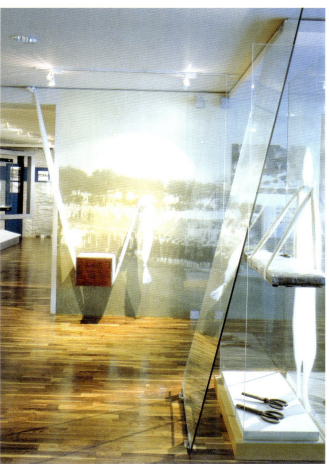

3 独角戏
陈述道具

同其他展示道具不同,陈述性道具是由展示物自身的形象来表达并进一步的说解。通常采用模型的方式来表现实物不宜表示的信息。例如透明外壳的汽车模型和采用剖示方式展示的动植物模型等。陈述性道具是实物展示的一种补充方式,是展示内容深度传达的途径之一。

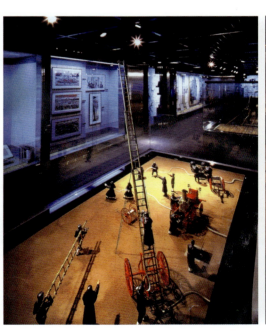

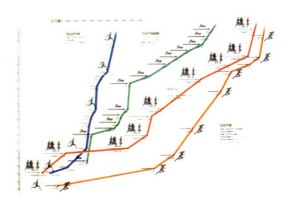

相关链接 ≫

- "陈述"即表达、叙述，是指对所表述主体更细致的解说，陈述的目的是"细说"，但陈述的方式根据不同的内容选择更有效的表达方式，例如将图文的说解主体化、视屏化。现在大量的触摸视屏就是表述方式的体感化的体现。
- "图表"是一种应用广泛的视觉传达的方式，在展示设计中大量地运用各种图表表达形式，有效地加大展示信息传达的质量和信息量，尤其对一些诸如统计表、分类表等图文数字枯燥、繁琐的内容采用立体的或动态的图表方式来表达，使内容表达更加准确、生动、形象。
- 模型是展示道具中非常重要的形式。早期的模型是指实物展品，过去在博物馆中就是以实物为主的展示方式，后来从文物保护角度考虑和对那些早已失传的物品进行复制，故称"模型"。在一些现代商业展示活动中称为样品模型。换句话说，所谓模型是展示实物的一种替代物。

《高等艺术设计课程改革实验丛书》
展现的艺术／托的艺术／道具原理
The Art Of Show

4 托 的 艺 术
表 现 道 具

中国传统艺术相声以其"说、学、逗、唱"深受人们的喜爱。在双人相声中分为"逗哏"和"捧哏",所谓"捧哏"不是简单的配角,"逗哏"的表演好坏与其"捧哏"的发挥和烘托分不开,两者之间就如红花与绿叶,骏马与好鞍。生活中还有"托儿"一说,如果褒意的理解也应该是特殊的"角儿",其价值在于它的艺术性的发挥。我们讲表现性道具,可理解为烘托性的艺术道具,它与其他功能性道具的区别在于它的艺术性表现。例如,采用比喻、夸张、象征、解构和拟人化的艺术手法来进行道具的设计和表现。

《高等艺术设计课程改革实验丛书》
展现的艺术／托的艺术／道具原理
The Art Of Show

相关链接 ≫

● "托"的艺术效果在于"配角"适度到位的表演，即要充分发挥，又要把握配角与主角的关系，如果表演过头冲击了主角，反之过于贫乏，影响了主角形象的充分塑造。相声"配角"就是一部生动反映主角与配角关系的作品。

● "道具"的基本功能是固定和置放展物，所谓艺术性道具的目的在于强化展物的外在形象和揭示其内在含义。

61

第三单元：课题练习

课题：（1）对台、板、架三个元素进行抽象造型手法的分解设计。
（2）采用具像造型要素进行展示道具的艺术化设计。

要求：必须具有展示道具的承载和展现功能；必须体现道具的艺术性表现；每项题目各完成5件作品以上；采用徒手和电脑表现手段，为A4尺寸，材料不限。
时间：一周

提供课题作品的学生：
陈翠风　丁章波　王　念　巫　建　谢　宁　俞立刚
张　俊　吴智嫣　邓　亮　何　薇　吴玉涵　陈慧婧
柳　恬　马　君　陈　玮　胡　莹　虞苏敏　于　萌

指导教师：叶　苹　黄秋野

学生作品展示

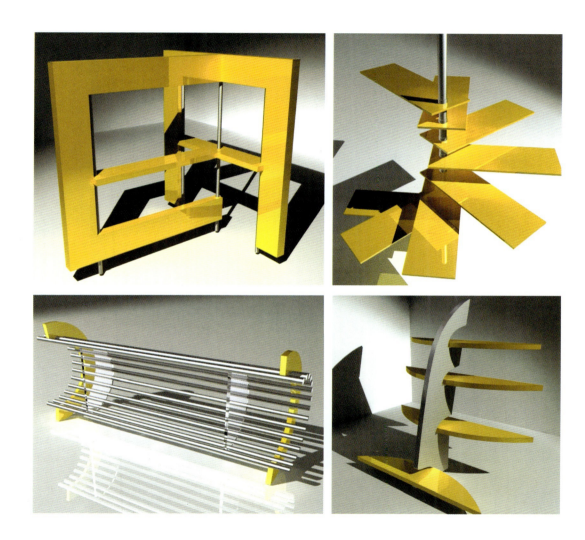

《高等艺术设计课程改革实验丛书》
展现的艺术／托的艺术／道具原理

The Art Of Show

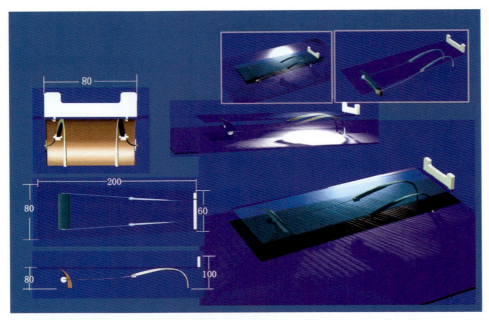

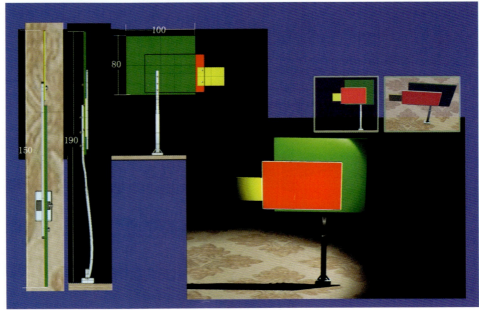

《高等艺术设计课程改革实验丛书》
展现的艺术／托的艺术／道具原理
The Art Of Show

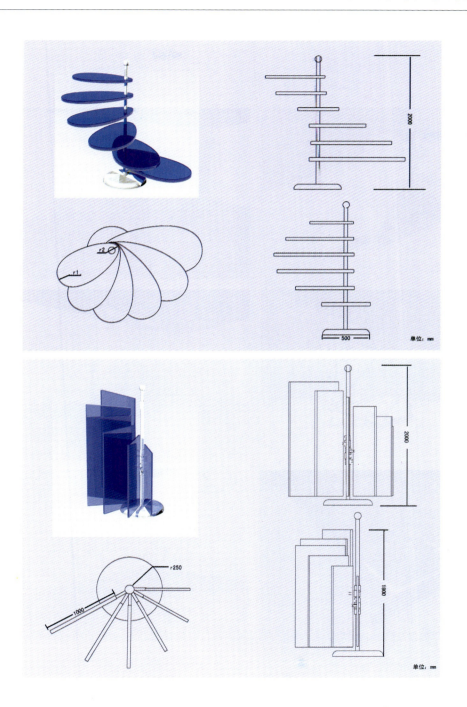

The Art Of Show

《高等艺术设计课程改革实验丛书》
展现的艺术／托的艺术／道具原理

《高等艺术设计课程改革实验丛书》
展现的艺术 / 托的艺术 / 道具原理
The Art Of Show

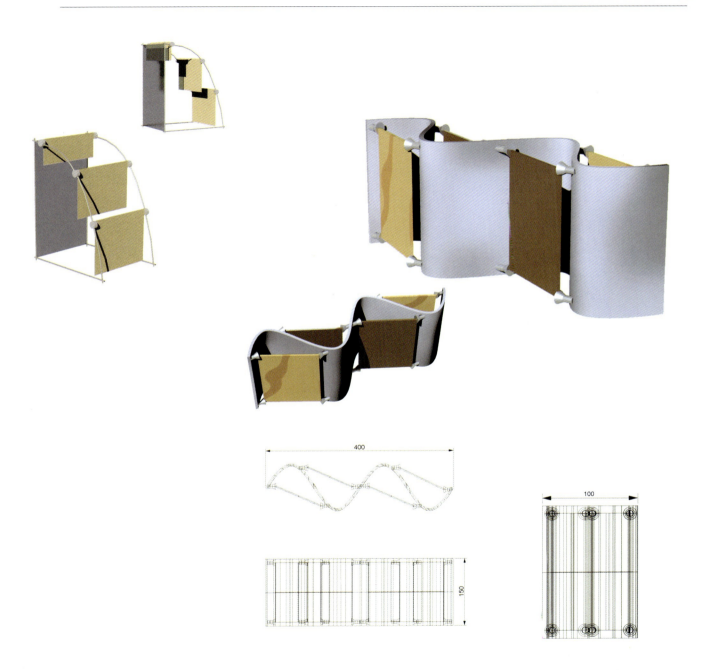

The Art Of Show

《高等艺术设计课程改革实验丛书》
展现的艺术／托的艺术／道具原理

The Art Of Show

《高等艺术设计课程改革实验丛书》
展现的艺术／托的艺术／道具原理

《高等艺术设计课程改革实验丛书》
展现的艺术／托的艺术／道具原理
The Art Of Show

这两种"托"都是悬挂在空中的。
上面的是竹编的鸟笼。
下面的泡沫或挂在（包住展板）做去云的感觉。
云里面的空心透明的展板，里面装有灯泡。

《高等艺术设计课程改革实验丛书》
展现的艺术／托的艺术／道具原理
The Art Of Show

《高等艺术设计课程改革实验丛书》
展现的艺术／托的艺术／道具原理
The Art Of Show

《高等艺术设计课程改革实验丛书》
展现的艺术／托的艺术／道具原理
The Art Of Show

① 以W手为元素，组合成树枝的形状。
② 用以展示酒，展台高35mm
③ 木质材料，与酒玻璃形成对比。

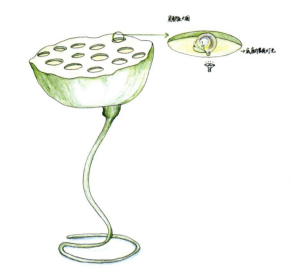

皮带展示架 ——兽类牙齿的联想

正面图：

《高等艺术设计课程改革实验丛书》
展现的艺术／托的艺术／道具原理
The Art Of Show

75

The Art Of Show

《高等艺术设计课程改革实验丛书》
展现的艺术／托的艺术／道具原理

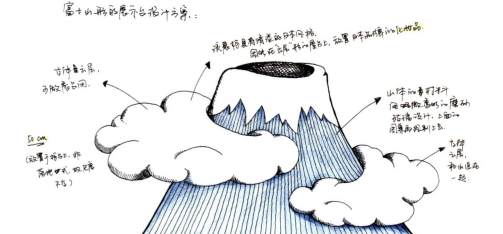

《高等艺术设计课程改革实验丛书》
展现的艺术／托的艺术／道具原理
The Art Of Show

展示中的形态．

〈3〉牛仔系列展示。螺圈的格子中可以存放卷状的牛仔服装，后面圆弧形的展板上有小楔钉，可以悬挂帽子或衣服。

格子状的层面是通透的。

挂衣服的竿子可取下

〈4〉贝壳形状的展台，台为三个层面，多个用途，可以同时展示、储藏物品。

《高等艺术设计课程改革实验丛书》
展现的艺术／托的艺术／道具原理
The Art Of Show

《高等艺术设计课程改革实验丛书》
展现的艺术／托的艺术／道具原理
The Art Of Show

第四单元
课程目标：

展示的艺术手法是展示设计总体效果的重要体现，也是展示创作的精髓所在。通过学习和主题性课题的创作练习，从内容到形式，从故事文本的创作到图文信息的收集和疏理，从方案的设计到模型化的体现，全面的训练学生整合设计能力，并系统的掌握展示设计的艺术手法和设计风格，为今后各种不同类别和专题性的展示设计，打下一定的基础。

时间：两周

第四讲
把故事戏说／展现的艺术

展示活动的发展由过去单纯的陈列物品转向物与事的联系与发挥，并从过去被动观看向人与物的互动为特征的转变。这表明展示艺术的传播功能和效果向更广、更深的层次延伸和发展。

关键词

系统化展示　集合化展示　形象化展示　体验化展示　戏剧化展示　展示文本　整合装置　形象传播　参与性　映像装置　表演艺术　光照艺术

1 系统化展示
传达的艺术

展示活动的内容非常广泛，无所不容，但无论何种内容，无论内容多和少，都有各自的主题和信息构架，其目的也只有一个，即：通过展示活动去传播自己想传播出去的东西。而所谓系统化，就是在明确目的的前提上，通过对资讯的分析，确定主题，并对信息重新疏理、组织和进行系统化的架构，并在此基础上展开空间和道具的设计。就像表演的剧本，从故事到分镜头，从人物到场景等等，我们称之谓"展示文本"。从传播学的理论出发，我们可以将这一过程理解为对信号（展示内容）的重新过滤和重新编码，并通过对编码后的信号进行放大再传递出去。这种信息的传播过程就是一个系统化的处理和设计的过程。

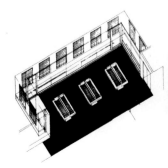
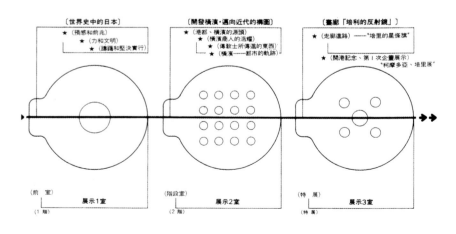

官泽贤治纪念馆的概念结构图

《高等艺术设计课程改革实验丛书》
展现的艺术／把故事戏说／展现的艺术
The Art Of Show

相关链接 ≫

●首先，我们必须清楚了解展览的主旨和展示品的价值，以及展览的活动范围。然后，为了确定将何种信息传达给参观者，并了解其信息的含义和结构。在主题确定之后将这些信息以展示的观点来重新组合成一个故事。[1]

所谓系统概念，就展示的内容结构而言有按事物形式和发展的过程或时序来组织，有按情节变化去构成，就构成展示活动的物化元素而言有空间道具的系统性，也有指视觉形象的系统性等。如从 CIS 角度去定位展示形象的系统设计。

2 集合化展示
包装的艺术

　　包装的艺术狭义是指为商品销售做推广，其作用是强化信息，提升商品形象。把商品包装的艺术手段引入展示设计，主要有两个方面：一是对展示内容有目的的进行单元化信息整合，也可以理解为对系统框架下的子系统进行组合，作为一个单元体来设计；另一层的意思是对空间、道具和图文等造型要素进行集合化设计，突出重点，强化视觉传达效果。集合化的展示设计就是一组统合的展示装置，内容完整，造型统一。

POP 是卖场小型集合化的陈列台

相关链接 ≫

● 以朱鹭标本为中心，以背景模型表现生态，利用图表嵌板从各个角度加以介绍。和朱鹭相关的信息放入一起，成为一个整体的装置设计。[2]

3 形象化展示
广告的艺术

"广告是推销术"、"广告是一种市场策略"、"广告是信号放大器"、……不同的广告定义，从不同的角度阐明了广告艺术的功能。广告作为商品（或服务）的一种重要宣传手段，对商品信息传达和商品（或服务）形象的传播有着积极的作用。展示活动中，尤其是商业目的展示会、博览会、其商业信息和品牌形象的传播尤为重要。因此，在许多商业会展中，展示设计多半采用突出形象的广告设计手法。另外，一些大型会展展台众多，又是一些开放式的空间，展台设计必须强化形象，加大视觉冲击力。

《高等艺术设计课程改革实验丛书》
展现的艺术／把故事戏说／展现的艺术
The Art Of Show

相关链接 ≫

●通过展览会可以看到竞争对手的市场策略以及他们如何运作的。因此在展览会上，无论是在公众面前或是在专业人士面前，树立一个良好的公司形象，对于公司今后的商业活动都是非常关键而不可少的。[3]

《高等艺术设计课程改革实验丛书》
展现的艺术／把故事戏说／展现的艺术
The Art Of Show

4 体验化展示
触感的艺术

 现代展示方式从传统的"纯粹展看"演变为人和物的互动，强调观者的参与性、体验性。所谓体验性的展示：一是指观看者本体的转变即：溶入展示的事物之中，成为展示场所的一部分，就如观众上台参与表演一样，角色被转换；二是通过人的视觉、听觉、嗅觉和触觉等各种感官系统来传达和体验展示的信息，有身临其境之感；三是展示方式在技术上的演进，大量的采用现代技术，如映像技术、数码技术、感应技术等多媒体技术，从而强化了展示资讯的荷载和传播效果。

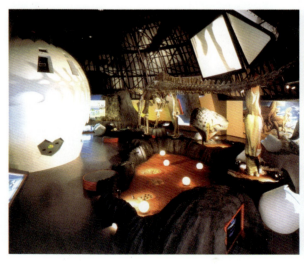
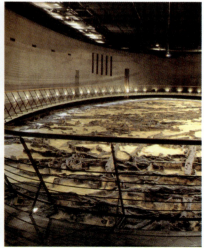

《高等艺术设计课程改革实验丛书》
展现的艺术／把故事戏说／展现的艺术
The Art Of Show

相关链接 ≫
● 参与性展示方式早期源于荷兰某进化博物馆，现在同样大量地应用于教育目的科技馆、生物馆等知识性展馆。
● 20世纪80年代，许多展馆采用了舞台布景和道具模型等手段再现真实场景，使观众穿梭于这种场景之中，产生身临其境的感受。

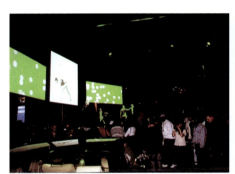
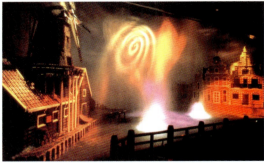

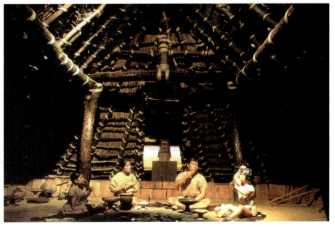

5 戏剧化展示
逐梦的艺术

在 20 世纪 70 年代至 80 年代，展示艺术进入了一个新的表现时代，大量的采用"映像装置"、"可动装置"和"表演艺术"等戏剧性的展示手法，极大的拓展了展示艺术在空间、道具、装置、传播等方面的表现。这里的"映像装置"不仅包含电子影像、多重影像等映像技术，而且包括对展示资讯的剧本化创作，即"影像脚本"。"互动装置"指展示信息或模型等装置的各种物理运动以及由人的参与性产生的互动效果。所谓"表演艺术"就是在展示现场直接引入各种艺术表演，或歌舞或杂技等等。戏剧性的展示方式使现代展示艺术呈现出前所未有的魅力和光彩，戏剧化的风格也是未来展示艺术发展的主流趋势。

相关链接 ≫

● 从现代展示艺术发展的现状来看，人类的展示活动又回到早期的祭祀活动和庙会那种仪式化、游戏化的形式和热闹壮观的活动场面。

● 照明技术在展示设计中所体现的作用同其他功能空间的光照作用最大的区别在于利用光照艺术烘托展示场所的气氛和使展示空间的戏剧化。根据内容和情节的要求采用各种舞台照明的技术、灯具和照明手法。例如选用专用舞台电脑灯，采用诸如聚光、脚光、顶光、逆光等戏剧性照明方式，产生一种剧场化的空间体验，强化展示空间的艺术效果。

《高等艺术设计课程改革实验丛书》
展现的艺术／把故事戏说／展现的艺术

The Art Of Show

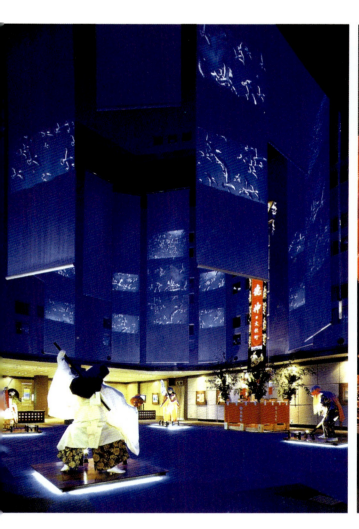

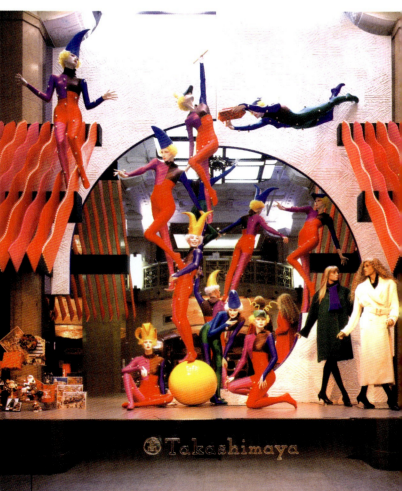

索引
[1]《博物馆展示设计》 第 10 页　　堀田胜之（日）　　部分图片来源：
[2]《博物馆展示设计》 第 34 页　　堀田胜之（日）　　《94 日本空间设计年鉴》
[3]《展台设计实务》　第 6 页　　康韦·劳埃德·摩根 编　　《92 日本环境年鉴》

《高等艺术设计课程改革实验丛书》
展现的艺术／把故事戏说／展现的艺术
The Art Of Show

《高等艺术设计课程改革实验丛书》
展现的艺术／把故事戏说／展现的艺术
The Art Of Show

第四单元：课题设计

题目： 1 传
　　　 2 河
　　　 3 雨

内容：针对主题自主选择表现题材，进行文本创作并在此基础上展开系统的课题设计。

进程： Ⅰ 主题选择与分析，确定个人题目。
　　　 Ⅱ 收集相关素材，进行文本创作，提出设计概念。
　　　 Ⅲ 深化设计，并用模型加以表现。

发表：以上各进程分别进行公开发表和讨论。

时间：两周

指导教师：叶苹

辅导教师：黄秋野

学生班级：视觉设计 99 级一班、二班、三班，
　　　　　视觉设计 2000 级一班、二班

学生课题展示

课题 \ 传
题目 \ 传言
作者 \ 于萌　邓灏

[展示文本摘要]

一、课题来源

传言是一种很普遍的社会现象。

谚语说:"人有人言,兽有兽语",传是普遍存在的,无论是人类、动物界,都有信息传递。传分成有意的传和无意的传,如:"言者无心,听者有意"、"墙有缝,壁有耳"、"没有不透风的墙"、"隔墙须有耳,窗外岂无人"、"路上说话,草窝里有人"。还有格言云:"附耳之言,流闻千里"(《文子·微明》),是说即使在耳边上说的悄悄话,也会流传到千里之外。在古代,信息通常由口头传播,经过多次的传播后,与原信息就会产生差异,这就更加造成了传的不可靠性。一句话经过多次传播,传到最后一个人的耳朵里可能完全变了样,这就形成了所谓的传言。

传言对人类对社会的危害性都是很大的,虽然不能至人于死地,但在其流行的时候,会给人以莫名的烦恼与焦躁。人们称之为:尿包打人虽不痛,臊气难闻。应该说,有意造谣传谣的人毕竟少数,尤其是传谣者,大多数出于少奇或闲得无聊,他们没有真正看到传言的祸害。

二、资料来源

《传播学教程》、《谚语、格言中的传播原理》、《民间文学的变异性》、电影《阮玲玉》、《赤壁之战》片段、评弹《珍珠塔》,有关于传言的具体说明性事件若干。

三、展示目的

政治谣言也好,民间一般谣言也罢,来无影去无踪,无法与之理论。但是,传言的危害性却不是短暂的,它会长期存在,影响人们的正常生活。通过展示,让更多的人了解到传言的危害性,社会上的"智者"越多,传言对人类的破坏性也就越小。

四、设计展开

本展示想让参观者在一种游戏的心态中,通过自己对传言整个流传过程的体会,了解到传言的不确定性及可变性,再通过具体的事例,让参观者了解到传言的危害性,使人们在不知不觉中变成终止传言的"智者"。

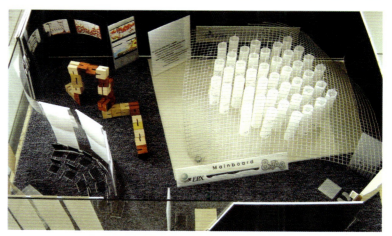

⑴区域分割
按照展厅的功能来划分,我们把展厅分为三个大的区域,一为展厅及游戏介绍区,二为游戏区,三为展示区,展示区又分为平面展示和视听室两个部分。平面展示部分和视听室,其中视听室跟平面展示区由透明材料区分开来,平面展示区的人们会透过缝隙看到视听室里边的情况,由此选择进入还是不进入。

⑵照明系统
整个展厅大部分地方利用了人工光。首先,介绍区的光线会强列一些,人们可以看清地图上的信息;游戏区是由悬挂的筒状物和地面上的方形区域来照明,周围墙面上的平面信息用微弱的点光源照明;平面展示区采用点光和顶光相结合的方式照明;视听室由玻璃墙透过的微弱光线照明。

⑶模型材料介绍
画板　地毯　KT板　片基　玻璃　太阳板　硫酸纸　钢网　钢丝　大头针　玻璃纸　瓦棱纸

⑷游戏规则
①本游戏区域为台阶以上的方形区域,游戏者迈上台阶既进入游戏。
②每个圆筒形的垂吊物都设有编号,可以通过感应发亮,游戏的主要内容都会在上面显示;脚下的由方块组成的区域是与游戏者互动的地方,并且具有提示功能。
③初次进入游戏区的游戏者请先寻找编号为"1"的圆筒,仔细阅读并且选择一个答案之后,这时受到重力,您脚下四周的方块会循环闪烁,找到一个跟您选择的答案编号相同的方块并且在它闪烁的时候用脚去踩,在您脚前方的另外一块方块会发亮,上面显示有提示信息,告诉您下一步该寻找几号圆筒。
④依次类推,直到您得到最后的结果。
⑤将最后的结果与您一开始误传的那句话相比较,如果差别不大,说明您是一个实事求是的人,请您继续保持这种作风,本展厅对您的意义不大,您可以选择离开。如果相距甚远,说明您在求实方面做的还不够,希望本展厅会使您受益,请您继续参观。

⑸图文展示区的具体展示内容
以讹传讹的俗语
轻信传言　上千大学生被骗至华山
民情众声:谁在以讹传讹?
以讹传讹《珍珠塔》
赤壁之战
三人成虎
浙江永嘉村民迷信传言砸毁千年瓷器
曾母投梭的故事

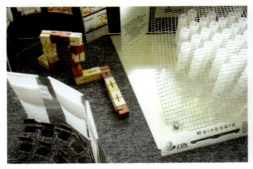
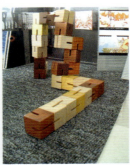

《高等艺术设计课程改革实验丛书》
展现的艺术 / 把故事戏说 / 展现的艺术
The Art Of Show

(6) 视听室的具体展示内容

电影《阮玲玉》\《赤壁之战》片段\评弹《珍珠塔》\成语故事《曾母投梭》\《三人成虎》等。

The Art Of Show

《高等艺术设计课程改革实验丛书》
展现的艺术／把故事戏说／展现的艺术

课题 \ 传
题目 \ 我从哪里来 —— 性教育展示
作者 \ 范犁

[展示文本摘要]

一．背景分析

由于我国传统观念的深厚影响，亲子之间谈"性"始终是上不了桌面的话题。其实，孩子的"性"趣早就产生了；自孩子出生，家长不自觉的性启蒙教育也开始了；待孩子会说话和思考，他对性的好奇就更加主动。往往当孩子问"我是从哪里来的"时，愚弄孩子："从山上拾的"、"从沙滩上扒的"；要么用高压手段解决，厉声呵斥："小孩子别胡乱问！"孩子一个很纯洁的性问题却被家长演绎成为一个带有罪恶感的问题，孩子的求知受到愚弄，心灵受到扭曲。

二．目标与人群

目的：让年轻的爸爸妈妈在一个自然的轻松的氛围里，和孩子一起探讨"我是哪里来的？"这个问题。帮助父母做好孩子的性教育。
人群：3～7岁的小孩子和他们的父母。

三．内容与结构

这是一个讲述人类在母亲体内产生、孕育的故事。
故事从一个叫"小强"的小精子的旅行开始，它和它众多的兄弟们经过一条窄窄的小河道游入了母亲的子宫，小强奋力地向前游着，最先遇到了母亲体内的卵子……故事一直到小强的出生为止。

四．展示风格与定位

1. 要营造一个干净温暖轻松的环境，让父母能自然的和孩子讨论这个问题；
2. 要让孩子感觉到这是一件美好的事，不会带有罪恶感；
3. 展示的东西不能太艰深，要让孩子易于理解，能够接受。

五. 设计的展开

入口：整个入口有点像避孕套的形状，地面上和墙上有很多小精子，向里面游去，就好像是"身临其境"一样的。爸爸妈妈从这里开始就可以给自己的孩子讲故事了。

第一部分的展厅：
是精子"小强"与卵子"圆圆"的角色介绍，讲述他们的相遇，受精，卵裂，胚泡形成，植入，胚胎发育，婴儿成形和出生的过程。
1. 模仿子宫的形状，蜿蜒的展板，圆润的转角，不用担心小孩子会撞到头；
2. 展示的高度是1.1米，适合小孩子的视角；
3. 展板上不是简单的平面图形，而是半立体的模型，更能吸引小孩的注意；

第二部分的展厅：
"生命的魔术"的动画。 让精子"小强"和卵子"圆圆"人性化，用动画来讲述他们相遇，相知，相爱，成长，重生的美丽故事。
1. 考虑到小孩子多动的个性，"动画的厅"里的椅子都采用"懒人沙发"，更舒适，小孩子不容易受伤；
2. "懒人沙发"的排列是无序的，随意丢在地上，让气氛更轻松；

第三部分的展厅：
"生命的魔术"的模型，以及亲子互动游戏。
1. 展厅位于二楼；
2. 模型是用红色塑料或橡胶，做出一个个的像子宫一样的一人多高的空间，每个空间里都有时间相对应的胚胎模型，并且有胎儿心跳的声音和羊水流动的声音，有文字辅助解释；
3. 人们按顺序穿过一个个模型，就可以直观地感受到胎儿的逐渐成形，让小孩子更清楚的明白；
4. 最后在婴儿出生的时候，有一个亲子互动的游戏，这里有一个子宫的圆形模型，里面有不同颜色的滑梯可以滑出模型外，小孩子进入模型，选择自己喜欢的颜色的通道，而父母就在外面选一个认为小孩喜欢的通道等待小孩的诞生！看看自己了不了解自己的孩子。

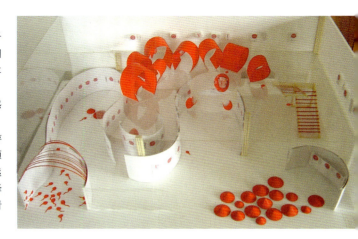

《高等艺术设计课程改革实验丛书》
展现的艺术／把故事戏说／展现的艺术
The Art Of Show

颜色　红色　　温暖，3~7岁小孩子通常喜欢这类鲜艳的色彩。
　　　　白色　　干净，轻松。
文字　采用故事一样的文字，而不是艰深的科学文字，向小孩子讲述生命的诞生。
图片　魔术，让他们体会到生命的来之不易。
视频　采用卡通式的手绘图形，而不是实物照片，那会让孩子感到恶心和害怕。
声音　采用孩子易于接受和理解的动画形式，而不是录像；
　　　　温柔的女性声音。

课题 \ 传
题目 \ 生命延续
作者 \ 王　冰

[展示文本摘要]

故事创意

"传",看到这个字你能想到什么?也许是传递,也许是传播;传的也许是某种物质,或是某种信息。而传的形式也许是正式的或非正式的,也许是人为或非人为的……我经过一系列的思考和筛选,最终确定我的"传"的故事由自然界的动、植物们讲起。

在我的"传"的故事中,"传"是一种物质和能量的传递,而这种传递就存在与大自然当中——食物链。众所周知,食物链是自然界物质和能量传播的一种方式,而由食物链连接起来的形形色色的动、植物们,自然就成了我故事里的主角,即主要展示对象。我想通过"传"的故事,向人介绍形形色色的动、植物们。

我的"传"的故事是这样的:一粒种子,发芽后长成参天大树(植物),然后开花结果。果子被小鸟(鸟类)当作食物衔走。途中小鸟受到猛兽(兽类)的袭击,受惊飞走,果子掉落地上。一群蚂蚁(昆虫)发现果子,并且吃掉了它,只剩下一个果核。然而到这里,故事并没有完结。因为虽然只是一个小小的果核,它落入泥土生根发芽,却又是一个新的生命的开始;"传"的故事也由此开始了新一轮的循环。这不仅仅是一个物质和能量传递的过程,更是一个生命延续的过程。通过这个故事我想要告诉人们:在自然界的任何生命,即使是一粒小小的种子,都会以自己独有的方式将生命延续下去。

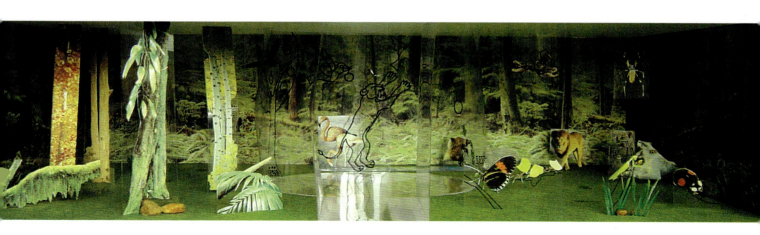

主题展示格局创意

环行一周,走出动、植物展厅,又回到故事展厅。如此,就像那粒种子一样,经过了一个循环。这就是我把动植物展厅的格局设为环形,故事展厅居中,且进出展厅的大门正对故事展厅正中,且只有惟一一个的原因。

经过一次环行,一个循环,我的"传"的故事也告一段落。在自然界中,"传"的不仅仅是一种物质,一种能量,那更是一种生命延续的"传"的方式。

"传"的形式

在所限定的闭合性空间里,因为要展示的是自然界的景观,所以力求寻找给人回归自然的感觉的展示方式。因此,我将展厅划分为两个区域:故事讲演区和动、植物展示区。这两个区域用与四壁墙高度相同的透明的玻璃墙分隔。我要展示给人的,按照食物链的先后顺序是:植物、鸟类、兽类和昆虫,因此动、植物展示的顺序就按照这个顺序形成。展厅的四壁是与视平线相同的满幅森林图案,作为视觉上的延伸。给人以置身大自然的感觉。

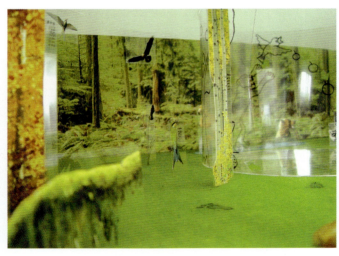
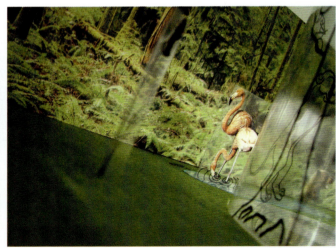

《高等艺术设计课程改革实验丛书》
展现的艺术／把故事戏说／展现的艺术
The Art Of Show

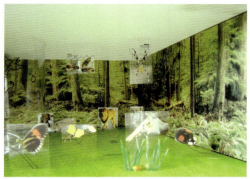

大门和走廊

展厅的大门设在展厅边长较长的一面。走进展厅的大门，脚下的路是光滑透明的。透明的材质下覆盖着裁成幼苗形态的地毯，一直延伸到故事展示区。意在表明生命的主旨。踏着"幼苗的茎"经过一小段走廊，透过路两边的透明玻璃墙（玻璃墙高度与四壁相同），就可以看到动植物展区的景象。走廊的尽头是故事展示区。

故事展区

经过走廊进入故事展区。故事展区位于整个展厅中心，呈圆形，用透明的玻璃墙（玻璃墙高度与四壁相同）与环绕它的环状动植物展区分隔。故事展区的玻璃墙上，用较简练的线条绘有整个展厅中心思想"传"的故事的图形。图形旁边有绿色的箭头对"传"进行指引（如图）。

另外，这些绿色的箭头也是你在动植物展示区方向的路标。故事展示区玻璃墙正中的脚下，在地板上嵌有一块铜碑，碑上刻着对传的故事的注释和说明（就像本文第二段所提到的那样），意在向人点明展示的主题。

动、植物展区展板及格局

进入动、植物展示区，地面是仿草地的地板。四壁作为视觉延伸的森林图案让人感觉婉若置身自然。展示物都是动、植物的图片。为了让人有更充分的自然感，动植物的图片只采用动植物的轮廓以内的部分，而除去其周围的原始环境。透明的有机玻璃板作为展板，均垂直与地面。图片都粘在透明的有机玻璃板上，并且是正反面粘贴。这样不论从正面还是反面都可以看到展示物的形态。而对应展示物的说明性文字就刻在展示物旁空白处的玻璃板上。展板都倾斜，为的是即能面向展厅正门，又能以较正的面环绕在故事展厅周围，使人一开始就觉得将要走进大自然，被自然界的动植物们所包围。展板的分区和排列并不是很有规律，但又有点规律。规律是展示顺序按照食物链的顺序自然形成，而展板的分布也几乎都在人为设定的蜿蜒的小路（有脚印指示的小路）两边。不规律因为根据展示物的不同，展区内展板的长、宽、高都有变化，并且排列不均。有些展板接触地面，而有些并不接触；有的还用单线在板上构出了辅助形态；有些还采用了虚实结合的手法（植物展区的真实石子与展板上树木形态的虚实结合）：首先是植物展区，高大的树木全都顶天立地，接触地面和顶棚。鸟类展区的飞鸟也都飞上了顶棚。昆虫展区的蜘蛛和蜜蜂也把家建在高处。

《高等艺术设计课程改革实验丛书》
展现的艺术／把故事戏说／展现的艺术

The Art Of Show

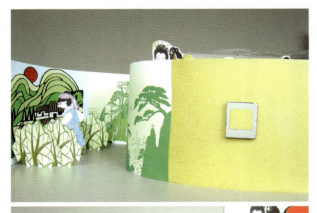

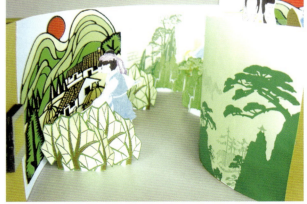

《高等艺术设计课程改革实验丛书》
展现的艺术／把故事戏说／展现的艺术

The Art Of Show

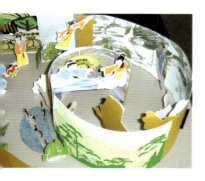

[展示文本摘要]

遥望星空，天河横亘，在天河的东畔有五颗小星组成一个棱形的星座，这就是织女星，她与河西的牛郎星遥遥相对，千古闪耀着寂寞等待的光芒。

该课题的多选题目中，我们选择了"河"，在考虑如何体现"河"这一概念时，经过反复思考，我们一致决定用"银河"来体现，这样的题材不仅吸引，还能与其他同学明显区分开来而做到有特色，那么如何体现"银河"呢？提起银河便会想到一个优美民间传说"牛郎织女"，于是一个想法就这样诞生了……

从展示的结构上分析，我们采取的展示线路是呈现"四"螺旋状，之所以选取这种线路，考虑的方面有二：1、螺旋状是星际中气流的基本形状，这样便可以与"银河"主题遥相呼应；2、螺旋状的分布中，从入口到旋涡中心是一个循序渐进的过程，我们则是希望参观者在参观的过程中，从起点到高朝直至尾声，都是一个循序渐进的、有规律的过程。

在内容上，共展示了七个小故事，分别为：1、牛郎田中耕地，过着勤劳俭朴的日子；2、在水塘边看见七个貌美的仙女洗澡；3、与其中的一位仙女相爱并结婚生有一双儿女；4、王母发现织女下嫁人间，强行抓她回到天庭；5、牛郎思妻心切，杀了黄牛后担起儿女上天庭追妻；6、王母强行拆开这对恩爱夫妻；7、一年后，牛郎与织女在鹊桥上相见。

千百年来，牛郎织女的故事家喻户晓，人们仰望星河，心怀遐思，都盼望着有情人能早日相聚。

课题＼河
题目＼银河
作者＼何薇　卢真贞

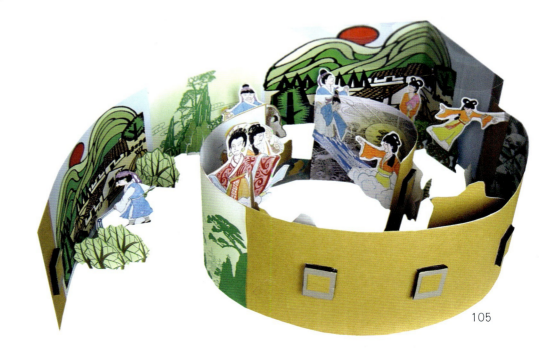

《高等艺术设计课程改革实验丛书》
展现的艺术／把故事戏说／展现的艺术
The Art Of Show

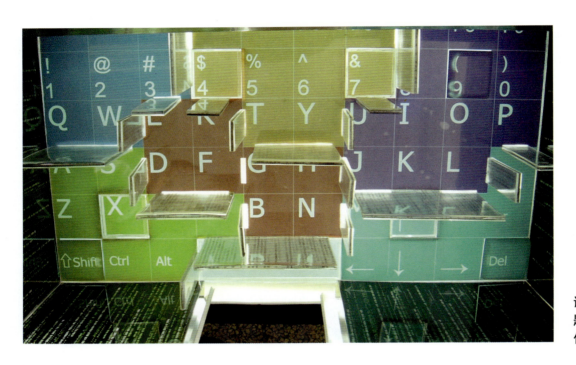

课题／传
题目／互连网
作者／肖科坤　范珂

《高等艺术设计课程改革实验丛书》
展现的艺术／把故事戏说／展现的艺术

The Art Of Show

课题＼河
题目＼文具发展的历史长河
作者＼翟健茹　陈玮

[展示文本摘要]

一、设计概述

1、展示主题"文具发展的历史长河",其中的"河"是一个抽象的概念,"河"代表了文具发展的空间和时间跨度,即发展历程。

2、展示讯息　选取文具中较有代表性的"笔""墨""纸"三个组成部分,展示它们的发展历史。

二、展示内容构架

1、"笔"的部分

在远古的时候,人们没有文字,如果有重大的事情需要记录,或者要紧的通知需要传达,他们就采取以物表意的方法,用贝壳、树叶、绳结来表述各种事件。随文字的发展,甲骨文在商代出现了。那时人们以坚硬的兽骨或尖锐的石头在骨片上刻下文字,"骨刀"就是当时的笔。

我国人民在劳动实践过程中发明了在文化发展中起重要作用的书写工具——毛笔。使用毛笔与墨汁,轻便、易携,字迹清晰持久,确是佳品,难怪它在历史上久盛不衰。在欧洲,人们使用鹅毛笔,迄今也有1000多年了,人们在鹅毛管的末端用刀斜切,变成现在的蘸水钢笔尖的形状,蘸着墨水写字。钢笔的出现比起毛笔可说又是一大进步。1812年,美国木匠威廉·门罗首先在有凹槽的木条中嵌入黑铅芯,再把两根木条对着粘合在一起,制成了世界上第一支铅笔。

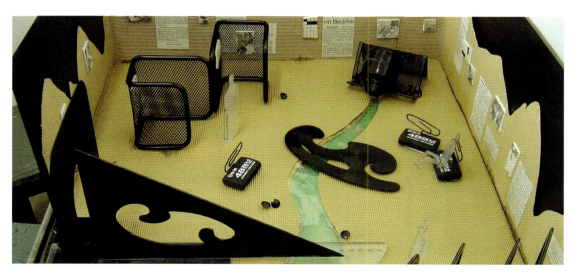

107

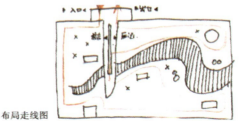

布局走线图

区域划分
红色：纸展区
橙色：笔展区
黄色：墨展区

立面设计

2、"墨"的部分

墨在现在看来既是我们日常生活中写文、绘画的主要材料，它也是印刷中常用的材料，所以，成为传统印刷五大要素之一。

在简牍和帛布时代，墨已经得到普遍使用，这种墨完全取料于天然色料，并且经过了一定加工处理。当时的墨称之为烟墨，其形状为小圆块，还不能用手握着研墨。

3、"纸"的部分

纸张的发明和应用，对人类文明的进步起到了很大的推动作用。纸在文房四宝中，较之笔、墨、砚晚出。古今中外，公认东汉初期的宦官蔡伦是造纸术的发明人。

《高等艺术设计课程改革实验丛书》
展现的艺术／把故事戏说／展现的艺术

The Art Of Show

《高等艺术设计课程改革实验丛书》
展现的艺术／把故事戏说／展现的艺术

The Art Of Show

课题＼河
题目＼尼罗河的故事
作者＼祝嘉　吴智嫣

《高等艺术设计课程改革实验丛书》
展现的艺术／把故事戏说／展现的艺术
The Art Of Show

《高等艺术设计课程改革实验丛书》
展现的艺术／把故事戏说／展现的艺术
The Art Of Show

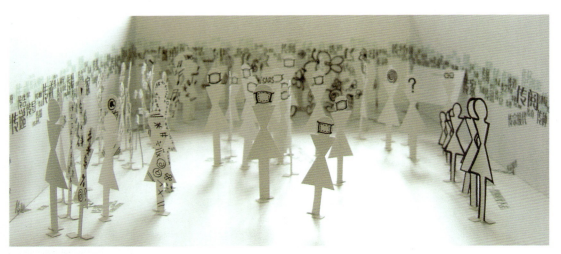

课题＼传
题目＼传的词意
作者＼海滨　陈瑾燕

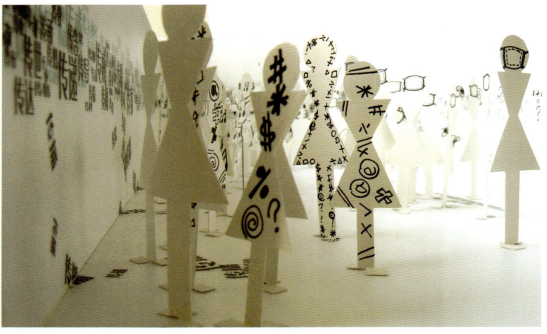

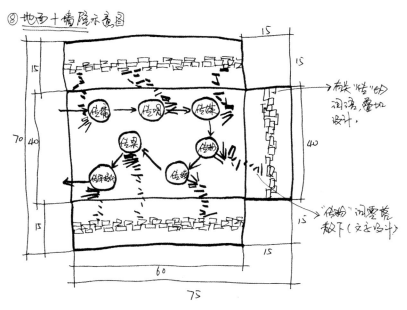

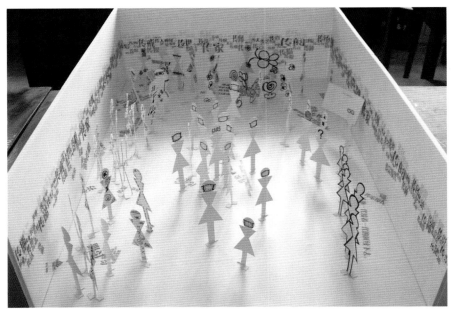

《高等艺术设计课程改革实验丛书》
展现的艺术／把故事戏说／展现的艺术
The Art Of Show

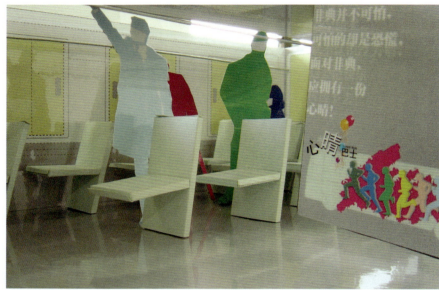

课题＼传
题目＼非典时期
作者＼叶军

《高等艺术设计课程改革实验丛书》
展现的艺术／把故事戏说／展现的艺术
The Art Of Show

课题＼河
题目＼舞水河
作者＼马君

[展示文本摘要]

一、背景资料

舞水河是经过我的家乡的一条河,她不大,但像她的名字一样美丽。她伴随小时候的我渡过难忘又快乐的童年,相信家乡长大的孩子都喜欢她,因为喜欢,所以希望让更多的人认识她、关注她、喜欢她。

二、展示目的

展示舞水河的自然风光及沿河两岸的人文景观,呼吁人们自觉爱护这条美丽的河流,更宽泛地说,是呼吁人们更自觉地爱护自己身边的大自然。

设计展开

从舞水河及沿岸文化的历史变迁及舞水河的生态变化两条线展开:

一、历史变迁

1.舞水河 2.龙津风雨桥 3.吊脚楼 4.元后宫 5.春阳滩水电站 6.受降纪念坊

二、生态变化:

在我小时候,也就是20世纪80年代初期河水十分清澈干净,人们常在河边洗衣洗菜,我们小孩子也经常在河里游泳嬉戏,抓鱼。后来由于全球气候变化,舞水河几乎每年夏天都发洪水,再加上生活及工业水污染,建筑淘沙等破坏,舞水河水质变差,河床下降,河水变浅,好在只有下游如此,上游河段依然美丽,所以只要人们自觉爱护还有还她美丽的希望。

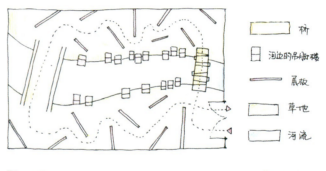

《高等艺术设计课程改革实验丛书》
展现的艺术／把故事戏说／展现的艺术
The Art Of Show

课题＼河
题目＼干枯的河
作者＼吴锡平

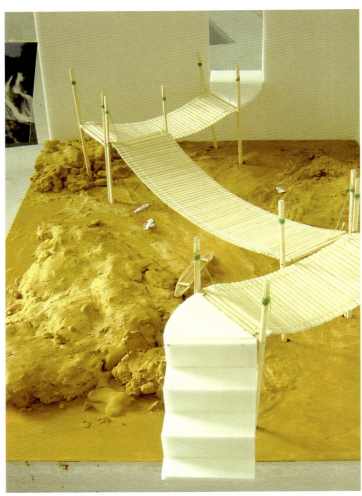
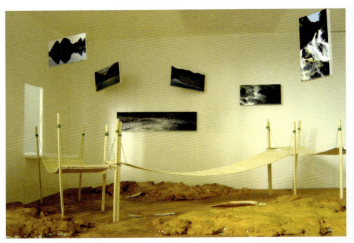
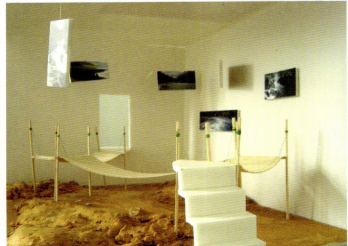

《高等艺术设计课程改革实验丛书》
展现的艺术／把故事戏说／展现的艺术
The Art Of Show

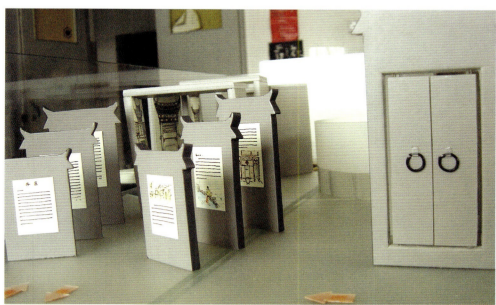

课题＼河
题目＼穿越牛肚的旅行
——宏村人工水系
作者＼葛荣　柳恬

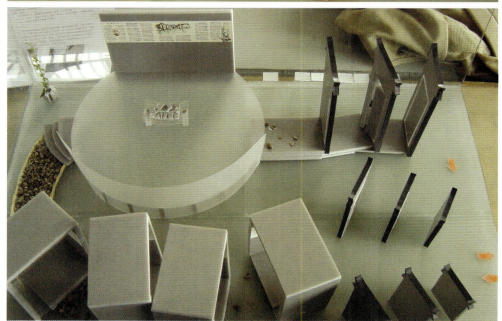

The Art Of Show

《高等艺术设计课程改革实验丛书》
展现的艺术／把故事戏说／展现的艺术

课题＼雨
班级＼视传99级
指导：Stefan 教授[德]
　　　叶　苹
辅导：王瑞中　魏洁
翻译：冯文静

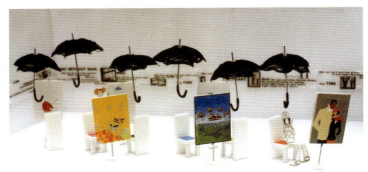

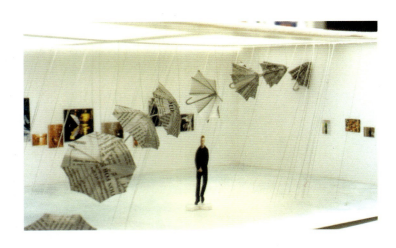

《高等艺术设计课程改革实验丛书》
展现的艺术／把故事戏说／展现的艺术
The Art Of Show

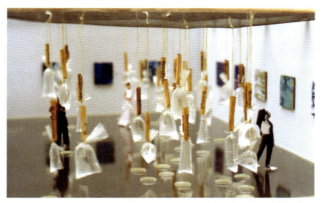

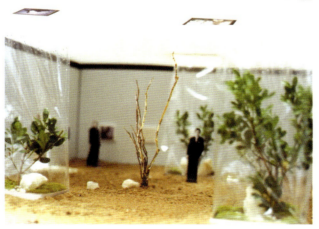

鸣 谢

首先感谢配合我课程教学的江南大学设计学院历届学生和协助参与教学辅导的黄秋野老师、朱琪颖老师和魏洁老师。

同时感谢多年支持和关心我的师长、同学和朋友。

最后真诚的感谢我的妻子和家人十几年来对我这个清贫教师工作的无私支持。

《高等艺术设计课程改革实验丛书》简介

本丛书以艺术设计专业相关课程的改革和建设为目标,通过对课程目的、课程内容和教学方法的改革,探讨符合时代发展的教学思想和方法,为目前国内艺术设计教育改革提供了非常有价值的参考。该套丛书由若干本相对独立的课程实验组成,首批推出5本,即《展现的艺术》、《广告游戏》、《新民族图形》、《设计问题》、《设施空间畅想》。丛书开本为20开,120页左右,现已陆续出版发行,2003年9月全部出齐。

首批图书内容简介:

1.《展现的艺术》作者:叶苹(江南大学设计学院副院长、副教授)

本书是关于展示设计原理的实验性教材。通过空间、道具、展现等三个不同方面的教学课题来解析展示设计的基本原理。

2.《广告游戏》作者:陈原川(江南大学设计学院视觉设计系主任)

本书为高等艺术设计课程改革实验丛书之一,紧扣四周的广告设计课程展开,对广告设计的思维方式进行了深入的分析,对广告设计的创作进行了全新的尝试。以游戏的心态来研究广告设计,带有很强的原创性、实验性,是广告设计创造性思维锻炼方法的实验教材。

3.《新民族图形》作者:寻胜兰(江南大学设计学院教授)

这是一部有关中国民族图形构成方法和构成理论的书籍,亦是江南大学(原无锡轻工大学)设计学院专业基础课程教学改革的试验性教材。

该书将以全新的观点讲述构建"新民族图形"的理论依据以及所谓"新民族图形构成"的创作方法,并以图文并茂的方式,从几个方面具体讲述以现代创造意识和表现形式,对民族传统图形进行提炼、变异、进行二次创造的各种方法。

本书的出版,对于中国传统世态的继承和创新具有现实意义。不仅可以作为设计院校相关学科的教材,也适用于设计师和艺术工作者在创作中借鉴。

4.《设计问题》作者：何晓佑（南京艺术学院设计学院院长、副教授）

设计是为了使我们的生活更加美好，因此设计就要解决生活中的各种各样的问题。作为一名设计师，观察问题、发现问题、分析问题、提出问题、研究问题、把握问题、解决问题的能力是十分重要的。本书从问题入手，通过各种训练，使学习者提高这方面的认识能力和应用能力，为成为一名合格的设计师打好基础。

5.《设施空间畅想》作者：俞英（东华大学艺术设计学院副教授）

本书从空间环境与视点来探讨公共设施的意义，并通过不同的诸多课题的展开，使学生在学习中从认识、体验到逐渐领悟和把握环境空间设施的规律和要点。

中国建筑工业出版社发行部

地　　址：北京百万庄

邮政编码：100037

开户银行：工商银行北京百万庄分理处

本社网址：http://www.china-abp.com.cn

网上书店：http://www.china-building.com.cn

E-mail: xyj@china-abp.com.cn

帐　　号：0200001409089007764

中国建筑书店：(010) 68393745

传　　真：(010) 68359205

图书在版编目（CIP）数据

展现的艺术／叶苹著．—北京：中国建筑工业出版社，2003
（高等艺术设计课程改革实验丛书）
ISBN 7-112-05828-7

Ⅰ.展… Ⅱ.叶… Ⅲ.艺术－设计－高等学校－教学参考资料　Ⅳ.J06

中国版本图书馆 CIP 数据核字(2003)第 035812 号

责任编辑：唐　旭　李东禧
装帧设计：朱琪颖

高等艺术设计课程改革实验丛书
展现的艺术
展示原理教程
The Art of Show
叶苹　著
*
中国建筑工业出版社出版、发行（北京西郊百万庄）
新华书店经销
北京中科印刷有限公司印刷
*
开本：889×1194 毫米　1/20　印张：6 1/5　字数：150 千字
2003 年 8 月第一版　2006 年 2 月第三次印刷
印数：4501－6000 册　定价：39.80 元
ISBN 7-112-05828-7
TU·5123(11467)

版权所有　翻印必究
如有印装质量问题，可寄本社退换
（邮政编码100037）
本社网址：http://www.china-abp.com.cn
网上书店：http://www.china-building.com.cn